世界名畫家全集　何政廣主編

德爾沃 Paul Delvaux

黃寶萍◉撰文

藝術家出版社

超現實夢幻色彩畫家

德爾沃

Paul Delvaux

黃寶萍◉撰文　何政廣◉主編

藝術家出版社

目　錄

前　言

　　比利時二十世紀最出色的超現實主義畫家保羅·德爾沃（Paul Delvaux 1897-1994），是一位在精神上趨向超現實表現的藝術家。他沒有實際參與任何超現實主義的活動，只是受到馬格利特和基里訶的影響，畫風從印象主義轉向超現實主義的夢幻風格。

　　德爾沃一八九七年出生，一九一六年進入布魯塞爾的美術學院。從二十歲到三十歲時代，繪畫屬於印象派和表現主義的作風。他獲得國際的聲譽，是在創作出超現實主義的夢幻色彩作品之際。以寫實的筆法描繪夢境中、眼睛凝視前方的半裸女性。畫中情景似乎是熟悉的現實景物，但又非現實世界中存在的實景。這種虛擬的女性邂逅景況，對人與人之間的冷漠與疏離作了反諷。深沉憂鬱感的女性，陌生而又孤獨的感覺，成爲德爾沃藝術表現的主題。有時他甚至將時空拉遠至遙遠的古希臘時代的理想世界，是他潛意識的解脫與自我滿足的一種具體化。

　　德爾沃的繪畫，遠離了我們這個時代，假借了存在物、場所、主題，創造他想像中的願望的光景，身材修長的女性們，造訪失樂園，忘卻了過去與現在，踏進一塊全新的旅程。給人奇妙的視覺印象。

　　正如德爾沃所說的繪畫創作自白：「一幅藝術作品，必須讓它能令人體驗到一種快樂，那種旅行者發現的快樂。當我在畫畫的時候，我隨時保持這種想法，一幅畫應成爲我們能在那兒生存的一個場所。」他把超然的幻想景物——裸女、火車站、寧靜的鄉村、空寂的路人、荒野的小屋、骨骸等，細緻的描繪到畫中，心中的詩情，如夢幻地湧現，散發出迷人的藝術氣氛。

2003 年 9 月於藝術家雜誌社

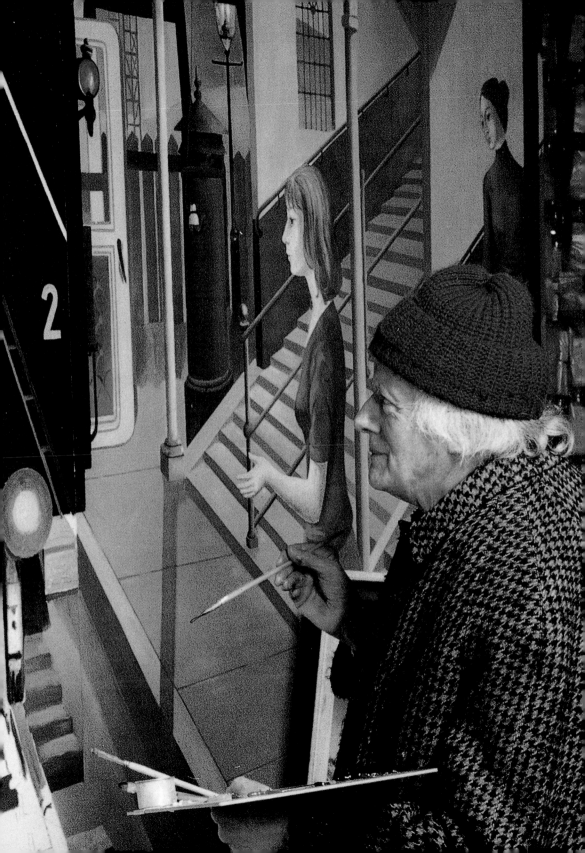

超現實夢幻色彩畫家——
德爾沃的生涯與藝術

　　西方現代繪畫史中，保羅‧德爾沃的藝術風格無庸置疑的極為特殊。在漫長的繪畫生命中，他承襲早期所受的影響，累積後期輝煌成熟時期的經驗，創立了一種前所未有、如夢如幻的繪畫風格。他的畫風之所以獨特，主要是因為他將繪畫與朦朧的意識融合，雖然以別人為借鏡，卻能夠不為他人畫風所役，在歐洲超現實主義畫派中，德爾沃可能是最突出的一人。

　　保羅‧德爾沃的作品中，並沒有所謂的靜物畫，即便是學生時代的習作亦是如此。一九二〇年前期的作品以風景居多，二〇年代後期至三〇年代前期的構圖則以女性為主。此後，靜物則與女性的主題合而為一，產生了德爾沃獨特的「全裸女性風景」。就二〇年代的風景畫而論，其中有少數二、三幅描繪田園，但大抵均是市區街道的景緻，描繪了建築物、街道或車站等。總而言之，德爾沃很早就對人工的空間有高度興趣，廢墟、古希臘羅馬的都市，都是德爾沃描繪的虛構都市的原型，根植於他對此種人工空間的深度興趣。

　　但是，三〇年代起出現的虛構都市與全裸女性為主體的人物群像，與其說是人物畫或風景畫，更讓人感覺近似靜物畫。德爾沃曾論及他畫中的人物：「大半是女性，這些女性都如同雕像，並不具官能性。」這句話似乎暗示著德爾沃將女性與雕像做等同的思考，表現她們也就像描繪同為人工物體的神殿或廢墟一般。我們若再進

德爾沃站在他的畫作前
最後加筆描繪（前頁圖）

巴斯蒂安的家　1920 年　油彩畫布　50 × 80cm

一步思考德爾沃的話：如果女性如雕像，那麼她們是否、又如何能
夠具有官能感？

　　德爾沃的作品或多或少讓人感覺並非真實景象。關鍵在於他塑
造的空間和人的組合關係，女性的各種姿態經常呈現出瞬間的凝結
感、完全不連續的動作，甚至讓人覺得就像是蠟像；她們就和骷髏
骨骸一樣，僅具形體。德爾沃的作品正因為裸女和骷髏而產生並存
的異質，誘發觀眾進入一段奇妙的旅程。那麼，就讓我們隨著德爾
沃畫中的裸女和骷髏展開這奇妙的旅程吧！

邁向畫家之路

　　保羅・德爾沃於一八九七年九月廿三日，生於比利時列日省雨

家族肖像　1925年　油彩畫布　140×160cm　私人收藏

育（Huy）市近郊的昂鐵依（Antheit）。父親尚‧德爾沃是律師，
家在布魯塞爾，母親蘿拉在昂鐵依的娘家生下保羅；保羅還有一名
小他七歲、日後也成為律師的弟弟安德烈。

　　德爾沃七歲時，就讀布魯塞爾的聖吉爾小學，也就在這裡，開
啓他與日後不斷出現於畫中的骷髏的「相遇」。這所小學的音樂課
在生物教室進行，生物教室裡放置著一個個的玻璃櫃，櫃中陳列著
動物標本或骨骸。「我永遠忘不了，有紅線的展示櫃的材質和骨骸

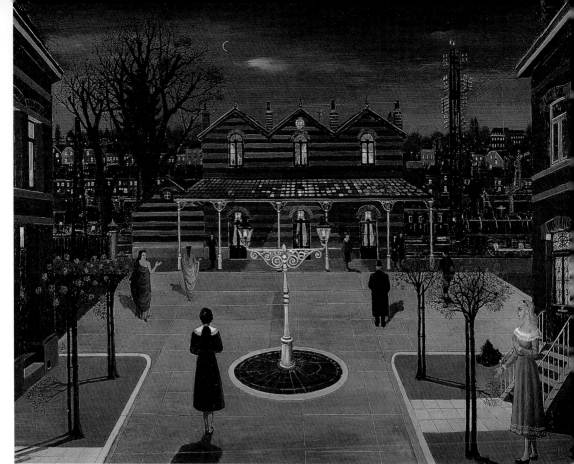

車站的小廣場　1963年　油彩畫布　110×140cm　保羅德爾沃基金會收藏

的青白輪廓、兩者形成對比。不知爲什麼，總覺得其中有著什麼不
可思議之處。」

　　不覺得標本骨骸有惡臭，反而覺得不可思議，德爾沃這七歲少
年的反應確實不同於常人。但是，德爾沃日後描繪骷髏骨骸並非全
然是這段經驗的影響，他還有另一次遭遇骨骸的經驗——打開生物
教室的玻璃櫃，直接面對標本骨骸；這次經驗眞正決定了他日後表
現骷體的興趣。

　　他的作品與電車、火車的記憶也有很深的關聯。布魯塞爾市區
電車開始運行是十九世紀末、德爾沃兩歲半之時。德爾沃童年時最
喜愛到街上看市區電車行駛的景象；此外，父母休假時，常會帶他
搭火車至雨育市或昂鐵依渡假，德爾沃非常熱衷搭火車；後來他曾
回憶起這些經驗對他作品的影響。

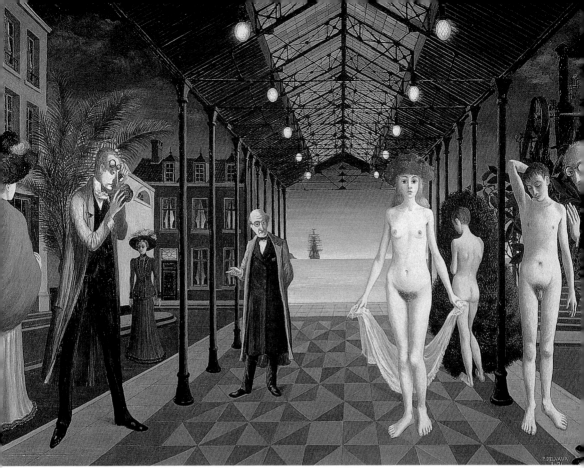

向裘勒‧維內致敬　1971年　油彩畫布　150×120cm　保羅德爾沃基金會收藏

　　一九一○年十三歲時，德爾沃進入聖吉爾中學。德爾沃的同學中，有日後成為比利時總理的保羅‧亨利‧史帕克、國會議長的邁克‧索梅爾歐桑，還有許多政治財經界的大人物。聖吉爾中學的教學以希臘‧拉丁的古典式教育為宗旨，這段求學經驗與德爾沃日後的創作有深的關連，此外，就是兩種閱讀經驗深具啟發作用。其一是：他喜愛讀荷馬的《奧德賽》，另外一項就是他熟讀父親藏書中的裘勒‧維內（Jules Verne）《地球中心之旅》、《環遊世界八十天》。維內的書有愛德華‧李塢的插圖，李塢描繪的化學家奧托‧林登布魯克日後就化身出現於德爾沃的作品中。此外，《奧德賽》和他日後的人魚主題也有關。這些閱讀經驗讓德爾沃關心的範疇，由可見的、現存的現實，飛躍趨向空想的、想像的事物。

　　然而，保羅‧德爾沃的雙親並不贊同他成為畫家，他們希望他

繼承父志、同樣成爲律師，然而德爾沃對法律絲毫不感興趣。母親蘿拉深愛德爾沃，但始終覺得對德爾沃有所虧欠、內心深感不安，這或許是一種過度保護吧！蘿拉教導德爾沃，對除了母親以外的女性都應保持警戒心，這也深深影響了德爾沃對女性的觀感；有人認爲，這也是德爾沃筆下的女性何以看來像蠟像的原因。相對於日後成爲政治家的同班同學，德爾沃對於社會議題相當冷陌，但他也不願完全反抗父母的意見，這種狀態一直持續到一九一六年高中畢業爲止。

父母希望德爾沃進入布魯塞爾大學攻讀法律，但是，由於第一次世界大戰的爆發，大學關閉，因此他對父母表示「希望能做些有創造性的工作」，也爲父母接受、同意德爾沃成爲建築師。一九一六年，德爾沃進入布魯塞爾皇家美術學校，但是他並不想日後成爲建築師，他不擅長數學、年終的期末考試又兩度不及格，因此對建築的興趣更是低落；但是，不想成爲建築師、卻對建築極有興趣，這也是德爾沃不同於常人的特異之點。由此亦可印證：德爾沃對想像世界的興味遠超過實用世界，這正是畫家本色。

進入美術學校專心學習繪畫

德爾沃開始考慮，若自己想成爲畫家就應進入美術學校。斷了成爲建築師念頭的德爾沃，專心一意於繪畫，父母最終也讓步了；一九一九年，廿二歲的德爾沃請他熟識的比利時著名畫家、男爵法蘭斯‧顧魯坦（Frans Courtens）向父母說項，結果奏效了，他如願改攻繪畫，不過，父母的條件是：只願再負擔他三年的生活。

回顧德爾沃的這段生活經緯可以得知：他並非年少時就立志投身繪畫、也不是少年早慧的類型。德爾沃對於自己的未來也並沒有明確訂定目標，當他認爲「希望能做些有創造性的工作」時，從事繪畫的意念也未浮上腦海。他請顧魯坦向父母說情，也顯現了個性的消極面。

無論如何，德爾沃於一九一九年踏上了畫家之路的第一步；在此同時，比他小一歲的賀內‧馬格利特老早已步上畫家之路，同時

13

柯法利的錫工廠　1921年　油彩畫布　80×100cm　私人收藏

磨坊街　1920年
油彩畫布　41×32cm
私人收藏（左頁上圖）

大瑪拉德的水門
1921年　油彩畫布
79×100cm
保羅德爾沃基金會收藏
（左頁下圖）

期的巴黎，還有畢卡索、米羅、馬諦斯、夏卡爾等畫家活躍，但德
爾沃當時畫油畫的時間還很短暫。在美術學校中，他跟隨康斯坦・
蒙塔爾（Constant Montald）學習。蒙塔爾和顧魯坦同樣知名，畫風
屬於在大畫布上創作的古典風格，德爾沃很快就受印象派的影響，
開始描繪風景，這也是他最初接觸的市區街道風景。畫面漂浮著鄉
愁的風景、描繪為哀愁環繞包圍的工廠、帶著憂鬱氣息的海邊、安
特衛普和布魯塞爾等景緻，這些作品大都以寒色系為主調。

　　德爾沃在造訪布魯塞爾的維爾茲美術館（Musee Wiertz de
Bruxelles）後，完成了一幅〈首都的娛樂場〉，畫中描繪了日後在
他作品中陸續出現的一連串象徵事物。這大約是一九二四年；主要
構圖包括了網架鐵棚、打開的窗戶和門等等。

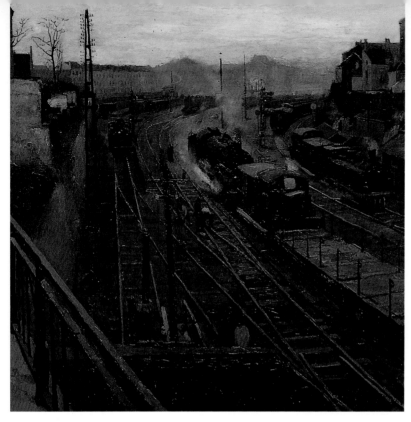

眺望卡爾切‧雷歐波歐
車站　1922年
油畫木板　125×120cm
保羅德爾沃基金會收藏

早期作品從印象派及表現主義風格出發

　　現今所知德爾沃最早的作品，是他廿三歲、一九二〇年時的
〈窗邊女子〉，可以視爲日後幻想海景的先驅。此時德爾沃「車站與
火車畫家」的身影尚未形成。車站、火車、電車、女性、骷髏，是
德爾沃日後作品反覆出現的主題，描寫車站、火車則與他幼年時期
的記憶有深刻關聯，這些記憶也同樣是理解他夢幻世界中的女子、
時間如凝結般的氛圍的關鍵。一九二二年的〈眺望卡爾切‧雷歐波
歐車站〉中終於出現了車站的主題。此畫的空間構造爲印象派風
格，以黃色和茶色爲中心色調，寫實的世界籠罩於一股神秘的氣氛
中；雖然是早期作品，但是德爾沃展現了獨特的繪畫語言，由此可
見他對美學的探索的努力。一九二七年的〈雨育的協調廳〉同樣呈
現此種探索的結果：新古典樣式的館舍前，人們駐足綠蔭下休憩，
畫面映入眼簾，彷彿有莫札特的音樂輕聲響起。除此之外，包括

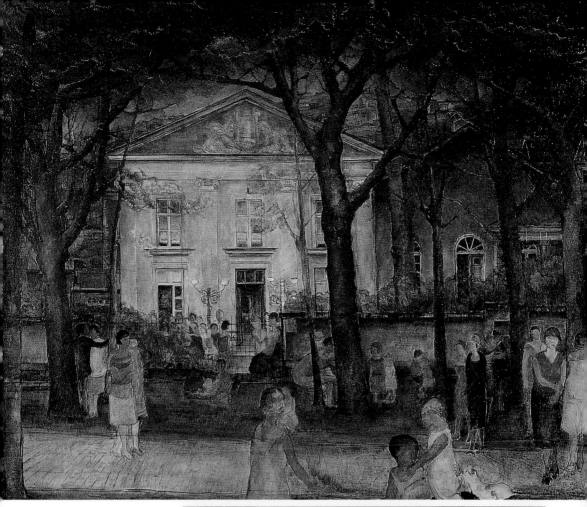

雨脅的協調廳　1927年
油彩畫布　121 × 155cm
私人收藏

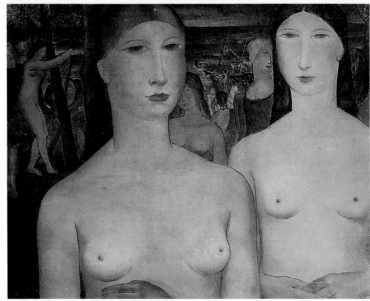

海邊的女人　1928年
油彩畫布　80 × 100cm
私人收藏

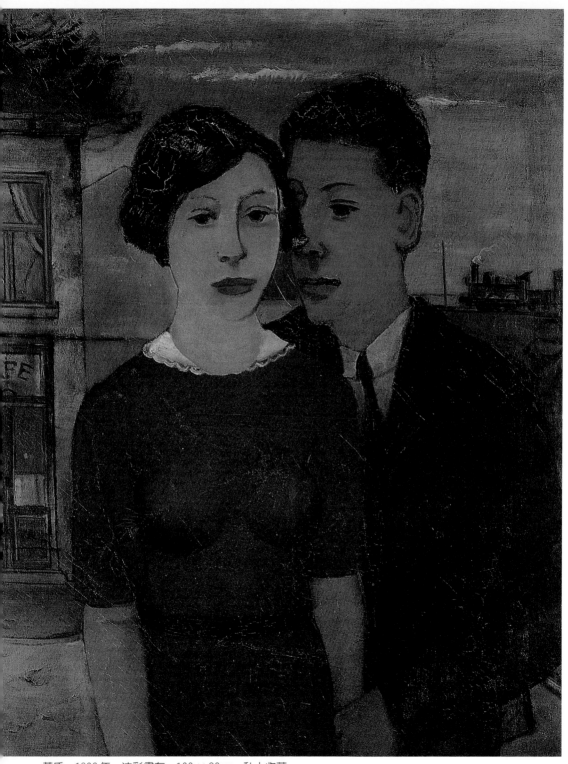

黃昏　1932年　油彩畫布　100×80cm　私人收藏

入浴之前　1933 年　油彩畫布　120 × 96cm

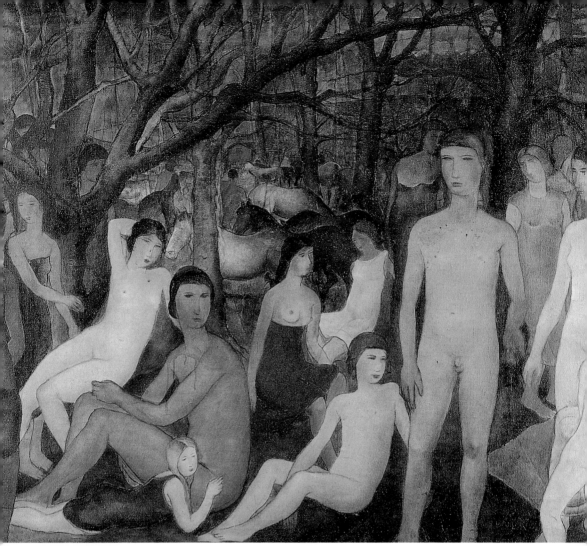

森林中的裸體群　1927~28年　油彩畫布　95×115cm　私人收藏

〈夏天〉〈遊光女子〉〈龐貝〉等作品,都帶領觀眾穿越表象世界,然
後體驗這個世界的神秘內在。

圖見62頁

　　一九二七年至二八年間完成的作品〈森林中的裸體群〉則是最
早的全裸女性群像。全裸的女性置身於廢墟等人工空間的組合則始
於一九三四年的〈女人與石頭〉。至於都市風景中出現古代都市則
是一九三八年〈沉睡的都市〉以後的事。此種構圖的變化,也就是
圖見22頁
德爾沃風格的變化過程。二○年代的風景畫特徵是印象派的手法,
全裸女性出現之際則是表現主義,〈女人與石頭〉仍殘存著表現主

起床裸婦　1932年　油彩畫布　130×90cm　私人收藏

　　義的風格，但是表現主義的已快速消失。最後階段的都市與全裸女
性的組合構圖作品，自一九四六年以降，幾何學的形象增強，與過
去的畫風截然不同，簡而言之，也就是抽象性增強了。藝術家每一

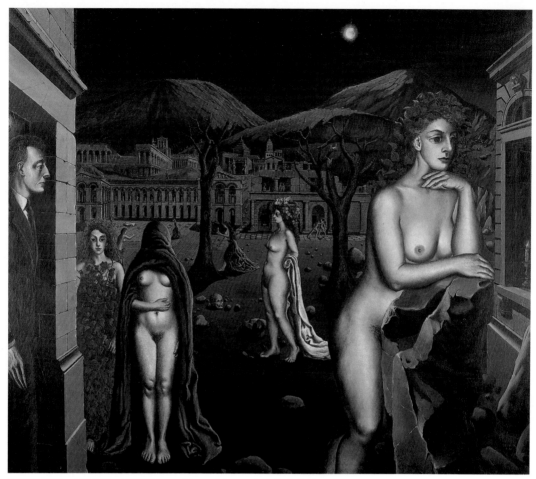

沉睡的都市　1938年　油彩畫布　150×177cm　東京私人收藏

階段風格變遷，總有某些特殊因素影響。

斯比徹尼博物館及超現實主義的相遇

　　德爾沃最初是以柯洛或布丹的作品爲本、描畫風景，很快又受
伏格爾的影響，明顯的轉向印象主義。一九二三年之際，德爾沃的
作品逐漸受到矚目，次年，名爲「勒・匈」的後期印象派團體邀請
他參展，但是，德爾沃感覺極度孤獨，能夠眞正了解他的作品的

沉睡的都市（局部）
1938年　油彩畫布
（右頁圖）

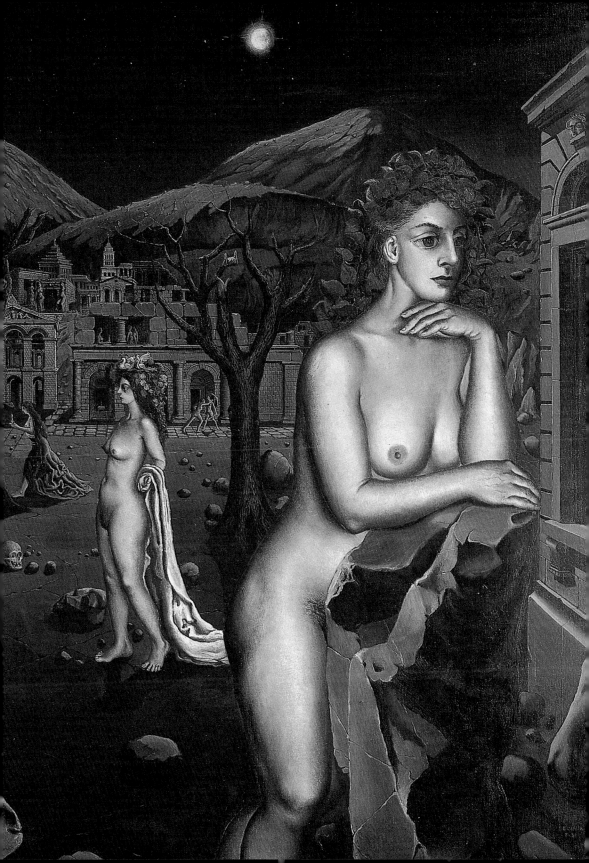

坐著的裸婦
1932年　油彩畫布
80 × 60cm
私人收藏

人，全然不存在。此一時期，裸女或半裸之女和古代建築已逐漸出
現於德爾沃的畫中，成為重要主題之一，不過，印象派的筆觸已不
復見，取而代之的是人物輪廓分明的手法。油畫作品中的人物有高
挺鼻樑、鵝蛋臉，主要受居斯·德·史麥特（Gust De Smet）影響，
人物的眼睛沒有瞳孔則是伍斯坦努（Gustave van de Woestijne）的
影響；此時，德爾沃尚未展現個人獨特的觀點。一九三○年，布魯
塞爾皇家美術館舉辦培梅克（Constant Permeke）回顧展，展出五百
幅畫作，德爾沃裸體的表現因而受影響甚深。

玫瑰色的婦人
1929年　油彩畫布
170 × 150cm
保羅德爾沃基金會收藏
（右頁圖）

24

二〇年代的後期，德爾沃深受同國的前輩畫家恩索（James Ensor，1860~1949）影響，他看見恩索的畫作，深感其中具有「內在的夢」、「神秘的氛圍」以及「幻覺的要素」、「倦怠的戲劇性」、「單調性」等元素，而這些，正是德爾沃日後作品的特徵。德爾沃曾提及對培梅克和恩索的看法：培梅克的作品有一種素樸的力量，而認識恩索的畫作，使他得知如何努力運用色彩。一九二〇年代下半期，正是法蘭德斯表現主義的全盛期，此一風格的繪畫具有一種魔幻的視覺力，這也就是德爾沃所說的「素樸的力量」，正是此種力量成爲德爾沃作品釋放人心的根本要素之一。〈凳子〉表現了德爾沃此一時期的清新風格（Style Nouveau），可說是深具意義的作品。前景有男、女二人，背景也有兩個人物，人物佔據畫面的構圖手法與培梅克相近，筆觸強有力、形式厚實、色調暗沈。同一時期的作品一九二八年〈森林中的裸體群〉，這件作品就樣式而言，線條準確、形式平順，獨特的輪廓線已具有超現實主義的特徵。

德爾沃始終感念的恩索，也有相當的影響。事隔卅年，他在爲比利時皇家美術學院撰寫的文章解答了骷髏何以出現在他作品中的原委。「恩索發現了變幻自在的色彩與光線。更令人驚訝的是：我以骷髏和面具爲本，展現了全新的色調。至此刻，我的非現實、不可能的夢幻世界登場了。」德爾沃的表現主義時期約持續至一九三四年，此一時期的他已臻至成熟。

德爾沃轉向表現主義的畫風固然深受恩索影響，但更具關鍵的因素乃是：德爾沃在畫中融入了新的體驗，其一就是一九三四年在布魯塞爾舉行的「米諾多賀」展（l'Expo Minotaure）中，他看到了基里訶的作品，其二便是一九三二年在布魯塞爾參觀斯比徹尼博物館的遭遇。

斯比徹尼博物館（Musee Spitzner）是十九世紀中葉法國斯比徹尼博士開設的衛生博物館，館中以蠟像塑造各式各樣奇形怪狀的人物、或病人的症狀等。根據德爾沃的回憶，博物館入口兩側裝飾著十九世紀寫實風格的繪畫，一邊是精神科醫師向學者或學生說明有關歇斯底里等病症的畫面，對面一邊則是小孩接受診療的光景。入

培梅克 彎頭的裸婦
1926年 木炭、粉蠟、
紙 147×100cm

圖見20頁

恩索 死神和假面具
1897年 油彩畫布
78.5×100cm

口處賣片票的女孩被骨骸環繞，再往裡面是有蠟人像橫躺的玻璃櫃子，蠟像名爲「沈睡的維納斯」。「這裡留給我強烈的印象，即便許久之後也無法忘懷。」德爾沃曾說。

參觀斯比徹尼博物館的震撼顯現於他的作品中。一九三二年的〈沉睡的維納斯〉（現已不存），描繪的正是斯比徹尼博物館的維納斯，展現了此最初的震撼。爲了同時表現眩惑和恐怖，他運用了豁達自由的繪畫語言及超現實主義的技法；他以「斯比徹尼博物館」爲題的作品有二幅。此外，前述當德爾沃還是小學生時，在生物教室中看到骨骸的記憶也在此刻重新被喚醒。

斯比徹尼博物館的創設意圖乃在於啓蒙人們有關疾病的醫學知識，但是，博物館不也就像是一場熱鬧的魔術雜耍！德爾沃對斯比徹尼博物館特別的關心，也正因爲他對魔術雜耍的世界深感興趣之故；不是對活生生的人、而是被當成魔術般的人類、一種奇觀般的興趣，這是參觀斯比徹尼博物館之後，德爾沃深受衝擊，心中浮現了此種想法。不可思議的、奇形怪狀的事物、觸及記憶深處的事物，都猶如魔術一般，讓德爾沃的繪畫方向逐漸清晰呈現，同時激發了他的想像力和不安感。

參觀斯比徹尼博物館影響了一位眞正藝術家的誕生。德爾沃日後曾如此表白：「在斯比徹尼獲得的觀感震撼了我，這確實是生命中重大的轉捩點。老實說，這更早於基里訶的影響，但是兩者對我具有相同的意義。斯比徹尼的發現徹底改變了我對繪畫的思考。當時，我確實感覺，那兒有一種戲劇張力，就是表現繪畫性的戲劇張力。」這段言談闡明了斯比徹尼博物館和基里訶作品的平行關係和

圖見38頁

他對戲劇性造形的體驗。一九四一年的代表作〈不安的街道〉可說明他此一階段的所思所感。

接觸超現實主義，啓發日後繪畫之路

在「米諾多賀」展中，德爾沃接觸了超現實主義，對德爾沃深具啓發，對他展開日後的繪畫之路具有關鍵作用，他因而能夠捨棄

表現主義風格，德爾沃曾說：「對我而言，超現實主義就意謂著自由。至此，我才能夠超越過去一直致力追求的符合繪畫法則的理性主義理論。一旦掙脫了這個理論的束縛，我彷彿就能夠深入精神內在、看到事物的特異之光。」

參觀斯比徹尼博物館和發現基里訶的畫作，對德爾沃都有極大的影響力和吸引力。他曾表示：「在我年輕的時候，（馬格利特）他的繪畫就如同是我的嚮導，一種相當重要的啓示，因爲它爲我敞開了繪畫表達詩意的途徑。首先，在斯比徹尼博物館所見到的，對我來說，的確是一件新奇的事（此時我大約是卅五歲）：我已經有了像稍後帶給我某種影響的超現實主義的預感。超現實主義與這個市集臨時搭架的陳列室裡的展品，那種予人憂悽和悲劇感，騎兵競技和環繞周遭的虛幻歡樂顯然是對立的。不過在那兒已經有不少所謂超現實意味的陳列品，如果你願意這麼說的話。稍後，當我看到了一生奉獻於超現實主義的馬格利特和基里訶二位畫家的作品，我自覺有一種感性的、詩意的特質可資利用。」特別是基里訶，德爾沃說：「基里訶打動了我的心。拜他之賜，我了解繪畫不僅僅是描繪的技術，而是詩及人性表現的方法。總之，我的內心深有感應。」

德爾沃對馬格利特也的評價也極明確。「馬格利特的作品離奇古怪，但是有一種前人未有的神秘性，我也在其中尋得全新的事物，也就是如何創造和發現神秘的特質。一九三○至三五年間，我投身超現實主義繪畫，我描繪的就是內心的經驗。」

從此之後，戲劇舞台般的人爲空間、表情木訥的女性、基里訶的不安建築透視、馬格利特準確而開朗的風格，相互融合，開始出現於德爾沃的作品，也形成了他獨特的風格典型。一九三四年以降，〈打鬥的骨骸〉〈緞帶女子〉等作品明顯的標示了德爾沃踏出了屬於他自己獨特道路的一步。

但是，德爾沃卻從來不曾成爲詩人布魯東的團體的正式成員。德爾沃和馬格利特經常被並稱爲比利時的超現實表現主義者，一九三六年，德爾沃也曾與馬格利特在布魯塞爾藝術宮（Palais de Beaux-Arts de Bruxelles）舉行聯展；但是，一九二四年布魯東發表「超現實主義宣言」時，德爾沃還在描繪印象派的風景。法國詩人保羅‧

基里訶
偉大的形而上學者
1917年　油彩畫布
104.5×69.8cm
紐約現代美術館收藏

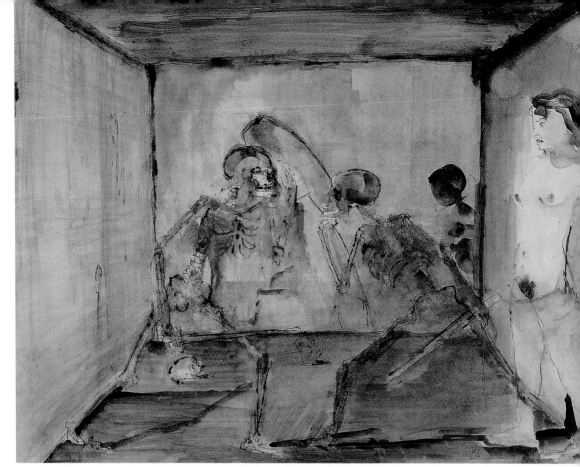

打鬥的骷髏　1934 年　水彩　60 × 75cm　私人收藏

耶律雅（Paul Eluard）對德爾沃知之甚詳，耶律雅曾與布魯東合作辦過「超現實主義」期刊。

　　一九八六年，德爾沃接受法國巴黎第一大學嬌瑟‧弗薇（Jose Vovelle）訪問，談及他對超現實主義的看法。超現實主義對德爾沃而言，曾代表著自由，但他在訪問中說：「由於時間和年齡的增長，思想會改變。超現實主義曾經有過它的輝煌時期，然而它總算依舊還是那些大畫家和大文學家等所依循的學說。不過，這種學說終究在今日顯得有點失卻原先的價值而成為歷史性。超現實主義進一步以一種近乎非自願的方式融入人們的精神裡。以前自願的，現在已經不是了。」德爾沃曾在為時不長的一段時間內，被視為超現實主義旁支的開山祖，但二次世界大戰後，他在沒有絕裂的情況下脫離了超現實主義。

在弗薇的訪問中，德爾沃還提及，他欣賞超現實主義，然而對他們的分析和自動性精神存有某種程度的不信任。「有時，我對自己說，必須畫畫，因為我們把自己迷失在知識領域的陷阱中，可是單單繪畫是不夠的，必須在其間加入某些東西，於是，你把周遭所聽到的，各種構想，感覺的大交融彙結起來，最後將使你成為從某方向得來的影像大都會。要將這些影像一下子應用到繪畫而形成一幅作品，的確問題重重，因為藝術的轉換絕非一日可蹴。」這段談話同樣說明了他脫離超現實主義的原因，回溯這段歷程，一九三八年的超現實主義國際展於巴黎舉行，這是讓德爾沃決心獨自走自己的繪畫之路的重要事件。

在這次展覽中，杜象等達達藝術家與超現實主義藝術家的作品同室展出，雖然事前已預知這是行不通的，結果使觀眾陷於混亂和恐慌。石炭袋由天井懸掛而下，地板上有木條編的籠子，屋子的四個角落有鋪著皺巴巴床單的床，女子穿著撕破的睡衣，慌慌張張地動著身體，一面歇斯底里地叫喊著，從一張床跳向另一張床。

這種怪異的表現，是超現實主義運動內部的獨特表現方式，如果要強加諸德爾沃身上，那就很難讓他認同。因此，德爾沃實際參與超現實主義活動的時間只有大約十年。此外，德爾沃並不喜歡將自己歸屬於某一畫派或團體。

德爾沃努力地掌握了美術界形形色色的潮流、馬格利特與基里訶的影響，但是，儘管承受了他人的視線，德爾沃並不會迷失自我。他憑藉著一種與生俱來的感受性，盡全力探索自己內在的深層面，客觀的現實是：夢境為他提供了深厚的背景。

他的作品中，儘管畫面相通，但場所與人物之間卻全然無共通之處，寺院、浴沐於月光中的古代都市、荒涼的街道或廣場、車站的候車室、奇異的實驗室、無人跡的博物館展覽室、電車的調度車庫，這些背景中經常出現著同樣類型的女性。她們年紀輕而美麗，有時裸身赤體，有時身上包紮著緞帶，有時身著金銀色的戲服，有時則又是端莊的長裙。

德爾沃描繪的女性，是他潛意識的釋放及自我的具體展現。對青少年時期乏味的家庭和學校生活的失望、不被理解，深深的刺傷

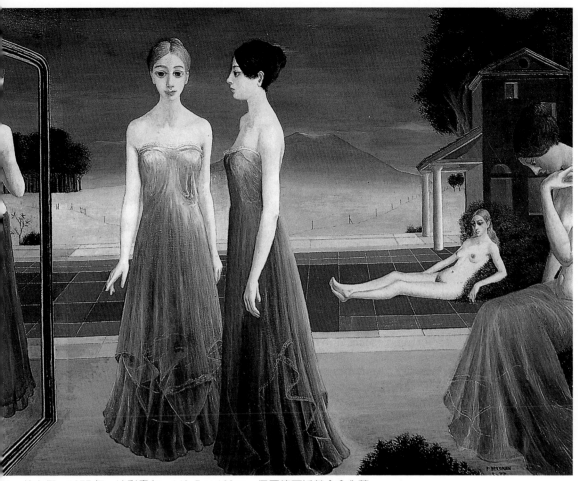

侍女們　1977年　油彩畫布　149.5×190cm　保羅德爾沃基金會收藏

　　了德爾沃的心，因此他徘徊游移於對人間美善的憧憬和恐懼，並深
感苦惱。這些女性具有甜美的優雅，卻讓人同時感受了德爾沃深深
的憂鬱，表現的正是他的孤獨。

　　她們有著端正的鵝蛋臉，挺直的鼻子，緊閉的、一旦開口就會
使畫布崩裂般的嘴唇，以及魅惑人心的大眼睛；德爾沃的作品如實
的展示了具有性感魅力的女性，令人憐惜，也展現了眞實世界裡女
性所具有的多樣性，充滿光與美。對他而言，所謂美，就是賦予畫
面無以替代的光。「我想描繪漆黑夜晚的畫面。在黑夜光線之中的
女子們，燦爛如閃電。」光之女的神秘身影，似是聞所未聞，但是
人們卻毫無道理的親眼見到畫家所見，她們超越了視覺的圖像，成

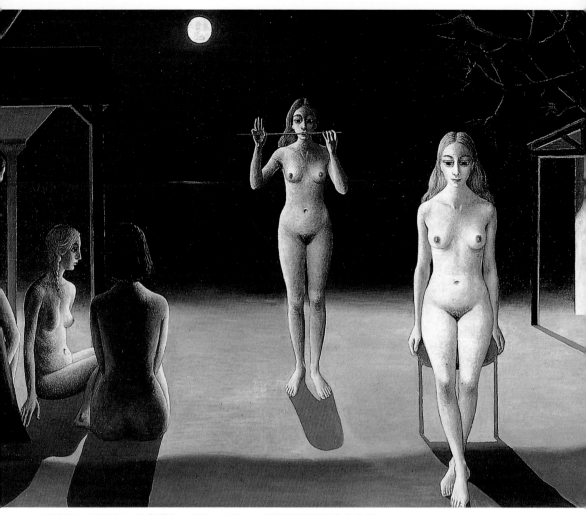

夜之海　1976年　油彩畫布　150×190cm　保羅德爾沃基金會收藏

　　為美的化身，這也是德爾沃畫作的特質之一，超越了情色的感官，
直指美的本質。

　　德爾沃將幻想與夢境化身為女性的光輝，「我的繪畫，不僅僅
只是繪畫的追尋。我從不考慮應該如何解釋作品，但是我仍苦於人
們如何看待我的作品，例如畫中的人物彼此缺乏溝通理解、女性展
現了一種高傲的優越感，一旦思索我的動機，我也深感困擾。……
我的首要動機僅僅是造形罷了。」德爾沃曾如此敘述。所感與所
見，僅是造形與象徵，德爾沃的作品的共通之處是：光與夢交織的

無聲雙重結構，他的作品是為美的造形賦予知識、將女性美附著於神秘的外表，作品乃是他以心與魂魄之力的製作、再生於無限世界中之結果；雖然人們認為德爾沃的作品是「夢的繪畫」，但這位夢想家其實無比清醒。

德爾沃使用同樣類型的模特兒、持續描繪著希臘古典風格的背景，顯現了他的靈感始終不變，但與其說他是在描繪人物，不如說他是在表現人物，這是了解他的繪畫的重點。德國的哲學家薛林格（Schelling）所說的「象徵性」；德爾沃立基於此，畫中人物的圖像必須避免古典的形式化，但同時必須超越傳統的寫實主義，透過超現實主義，德爾沃不僅掌握了寫實的精髓，而且得到了更進一步的自由，精神與視覺的關係因而產生了新的光輝。

德爾沃進而發揮超現實主義，凸顯創意、解放精神，以夢的形式再創造了他的世界；德爾沃的夢，就是他存在的世界、具有造形秩序的世界的具體化，德爾沃是幻想的超現實主義者，畫布上的人物、物體都是隱藏於內心的孤獨、不安、愛與死等意識的外現，綜而言之，德爾沃的夢是「醒著的夢」，其中包含著戰爭、暴力、痛與苦等一切。

戰爭時期的不安反映在繪畫上

一九三七年，德爾沃首度赴義大利旅遊，第二年他又再度前往。戰爭的威脅以及此後兩年間面對戰爭的心理狀態，均反映於此時的作品。探訪佛羅倫斯、拿坡里、羅馬、龐貝等地的古代遺址，給予他更豐富厚實的刺激，這些地方，視線所及，彷如古今交融的氛圍垂手可得，此種氛圍也成為德爾沃創作中活生生的要素。而這些要素在德爾沃的作品中轉化為古代建築。

古代建築在德爾沃的作品中成為非常重要的元素，和義大利的旅行有密切關係。在此之前，他雖然也描繪廢墟或建築物，但僅僅有零星片斷，都市風景成為繪畫主體，則是義大利旅行之後。

德爾沃於一九三九至四五年間，用了許多以「城鎮」為名的標題。最初採取寬廣的透視法來描繪都市景象的作品，始於一九四〇

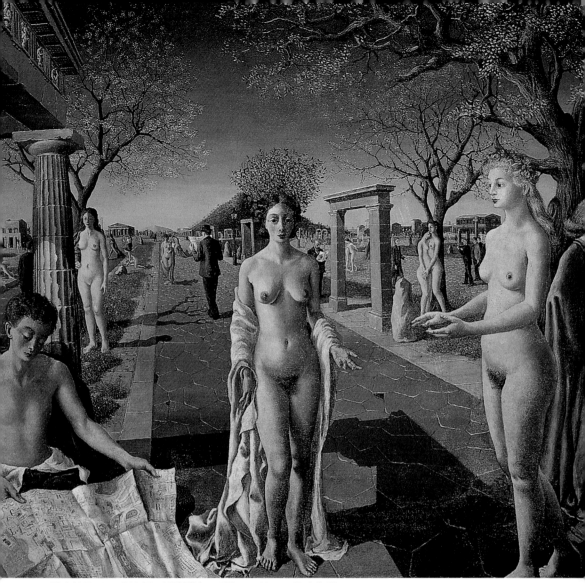

都市的入口　1940年　油彩畫布　170×190cm　私人收藏

　　年的〈都市的入口〉，畫面構圖以街道爲中心，有一名少年攤開地
圖觀看，尋找這個虛構都市的入口。那幅地圖也描繪的相當仔細；
德爾沃是根據他的想像構成這個都市與外在現實世界的隔離，但其
實這正是德爾沃意圖構成獨立的「魔術般的世界」。〈小鎭破曉〉 圖見36頁
（1940）與〈古代城鎭〉（1941）中，他的用色由中間色、暗色調轉
爲輕快明朗的色調，天空如地中海般湛藍，好像是由沈重的帷幕或
絲絨窗簾，轉變成爲有薄絲光澤的壁毯。此外，他也運用了直線透

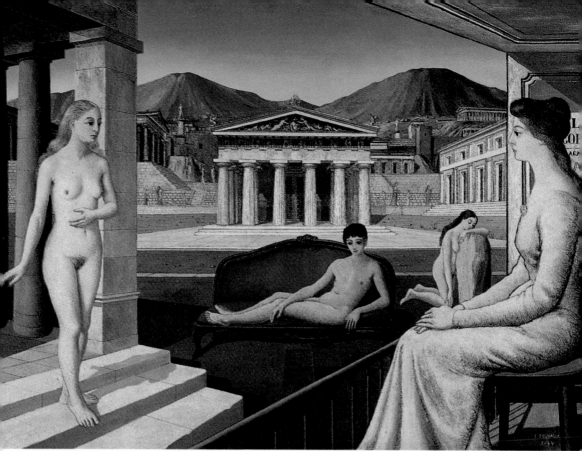

綠色的長椅子　1944年　油彩畫布　130×210cm　保羅德爾沃基金會收藏

視法使畫面的空間顯得更加高遠，一九四四年的〈綠色的長椅子〉
是令人驚訝的例子。〈通往村莊的道路〉（1939）中，他陳述了被背
叛的愛、不被理解的愛及被拒絕的愛等主題。

　　所謂的獨立都市的發想，乃在第二次世界大戰爆發不久、一九
四○年比利時遭納粹佔領。德爾沃透過在繪畫中建立自我世界的方
式，得以無視外在現實，潛心於這個自我建構的都市。因此，四○
年代前半期，德爾沃的作品理所當然的顯得神秘、如謎一般、筆觸
色彩也流露著不安的思緒，因而具有一種移動的能量的力量。此種
特質使德爾沃畫中的山林仙子、人魚、維納斯或女巫等女體，隱含
著靜謐、傷痛的沈默、神聖的美，既真實又夢幻，畫家的靈魂也深
陷其中，〈月之位相〉等系列連作因此運營而生。

　　廢墟、古代都市、世紀末的技術產物、此外還有魔術般的世

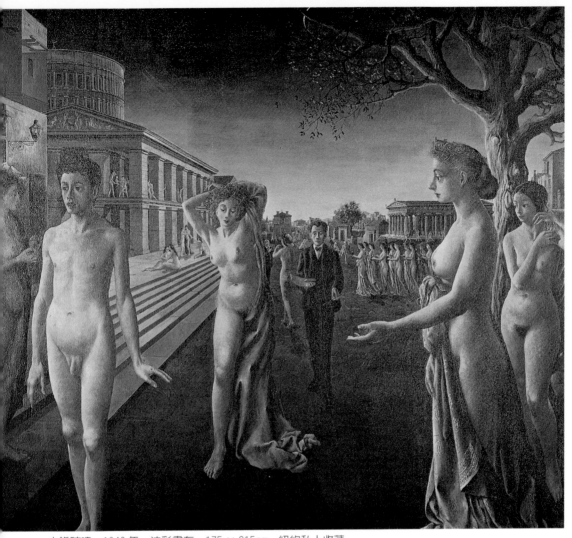

小鎮破曉　1940年　油彩畫布　175×215cm　紐約私人收藏

界，數者並列，德爾沃耗費了六十年以上的時間，也就是爲了描繪這些題材。德爾沃對古代都市的興趣，早在聖吉爾中學時代的古典教育之下奠定，此外他也對近代化都市和古代都市的對比極爲關心，但這並不意味他是反文明主義者；德爾沃首次至義大利旅行時，就是和一對友人夫妻開著汽車前往的，這或許可以做爲例證吧！

　　戰爭對德爾沃的影響亦不可忽視。一九四一年，德爾沃一心一意追求「美」的眾多傑作，猶如突如其來的風暴驟現於朗朗晴空，〈不安的街道〉就是最佳例證之一。仔細審視這幅畫作，市區街道洋

小鎮破曉（局部）
1940年　油彩畫布
（右頁圖）

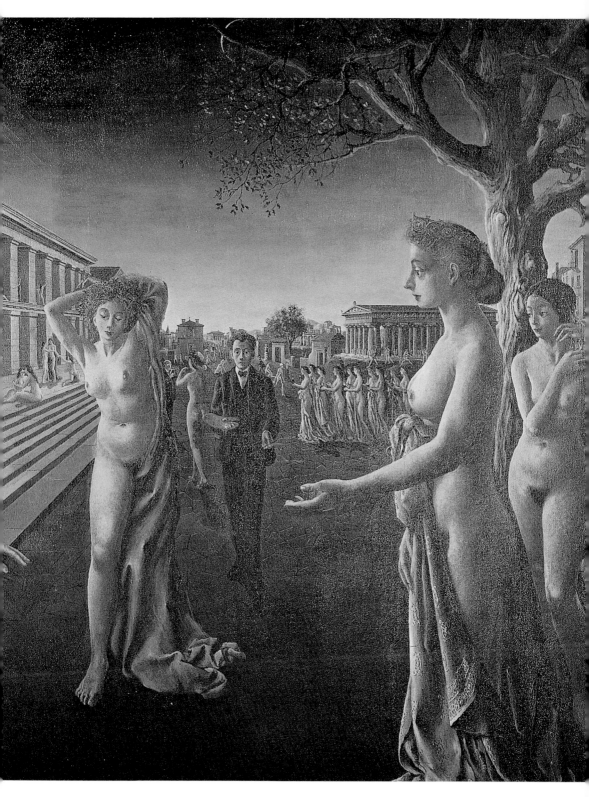

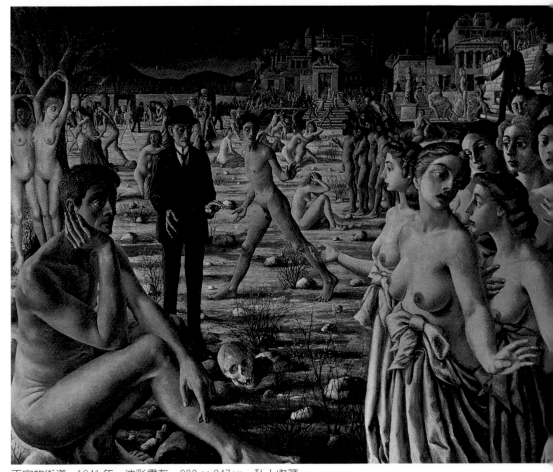

不安的街道　1941年　油彩畫布　200×247cm　私人收藏

溢著迫切的、災難即將來臨的前兆，裸體的男女聚集，與身著整齊
衣飾的林登布魯克相互映照。林登布魯克的眼神透露著不安的情
緒，目光與注視著畫面的人們相互交結。〈不安的街道〉直接取材
於戰爭悲劇，是德爾沃作品中相當特異的一件。畫中人物間充滿不
安、恐怖和驚惶，傳達了都市遭毀滅的淒慘狀況彷彿就在眼前的戲
劇性，也訴說了災禍就在眼前、人們對時代的不安和恐怖。畫家曾
表示：「我將所體驗的不安做爲主題，再以畫筆描繪。」「當時我極

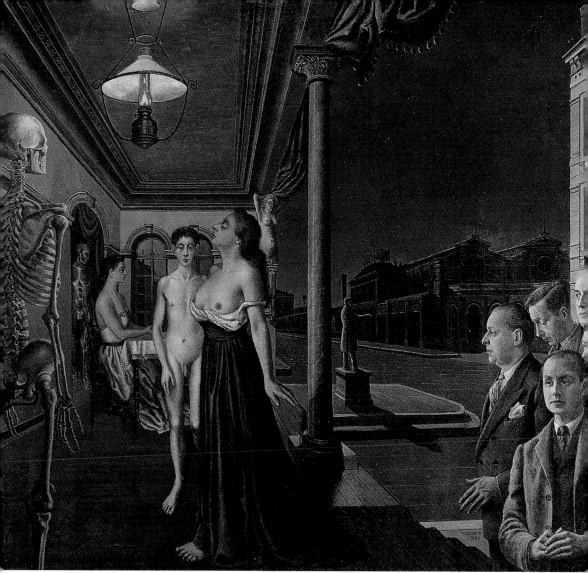

斯比徹尼博物館　1943年　油彩畫布　200 × 240cm　列日瓦隆美術館收藏

為緊張，試圖創作具有戲劇效果的作品，因此一口氣地完成此作，
當然，在此之前，也作了相當多的素描，經過整理之後，決定構
圖，便不顧一切、狂熱地日復一日創作。」

　　一九四三年的〈斯比徹尼博物館〉同樣顯現了這種恐怖的預
兆。德爾沃早年參觀斯比徹尼博物館的震撼一直延續到一九四三
年，不過已轉化成為因德軍佔領比利時的極度緊張。就造形層面而
言，畫面以藍灰色為主調的寒色系在陰暗的空間中擴散，德爾沃描

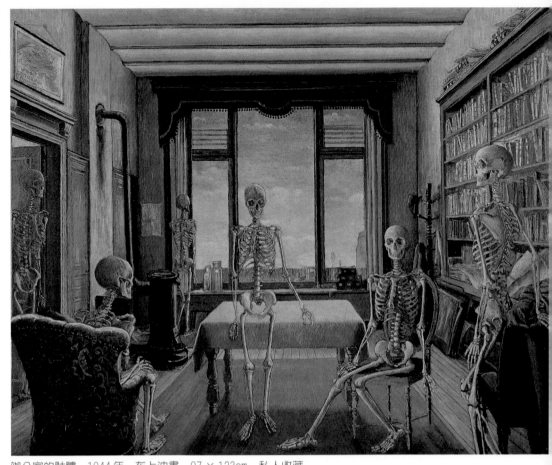

辦公室的骷髏　1944年　布上油畫　97×123cm　私人收藏

繪著屈辱與死亡，傳遞了時代的不安氛圍和情緒，骷髏出現於畫
面，訴說的正是此種情緒。德爾沃畫中的骷髏不僅只是象徵符號或
物體，而是傳達歷史事實的媒介。馬歇‧巴給曾說：「看到德爾沃
的骷髏，最令人訝異的是：這些並非死亡的骷髏。」更不可思議的
是：這些骷髏彷如具有生命，以不可言喻的姿態，形成空間結構。
在此一戰爭時期，納粹集中營堆積如山的骨骸中，竟然還能尋獲骨
瘦如柴的倖存者，德爾沃於是將他早期所作的骷髏習作，轉變為一
系列油畫，反映的是人世活生生的現實。這一系列作品包括：〈坐
在紅色椅子上的裸體骷髏〉（1943）、〈辦公室的骷髏〉（1944）、

辦公室的骷髏（局部）
1944年　布上油畫
（右頁圖）

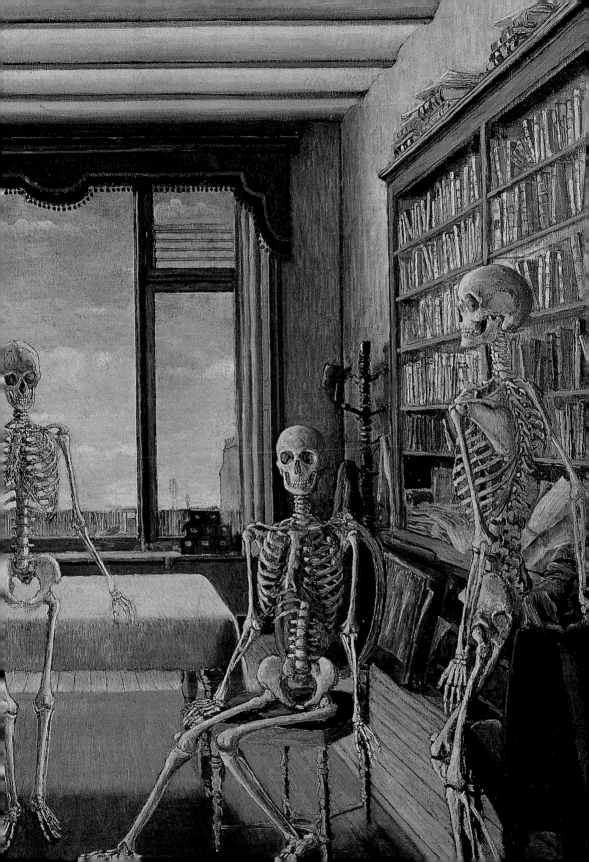

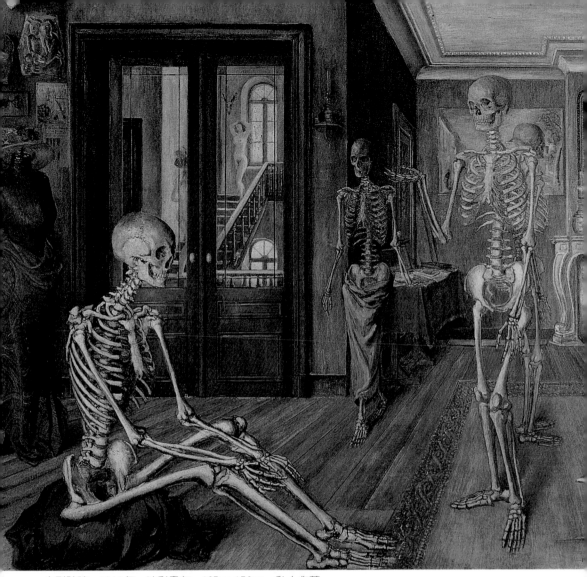

大型骷髏　1944年　油彩畫布　135×150cm　私人收藏

〈大型骷髏〉（1944）等。

　　在這些作品中，骷髏有如舞台主角，德爾沃依據北方繪畫傳
統，自己命名為「死亡巴洛克」；這個傳統可上溯至波許（H.
Bosch）、布魯格爾（Brueghel）、以及德爾沃最敬愛的畫家恩索等
人作品中的要素。戰爭時期的骷髏因為不同美學訴求，就有不同的
效果，例如〈海灘嬉戲裸女〉、〈沉睡的維納斯〉（1944）、〈呼　　圖見44頁
喊〉（1944）、〈火〉（1945）等，就著重表現一種存在感。

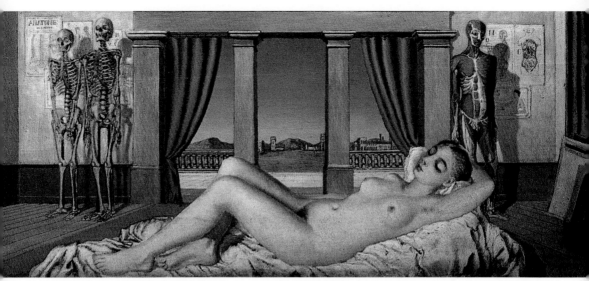

沉睡的維納斯　1944年11月　油彩畫布　47×115cm　私人收藏

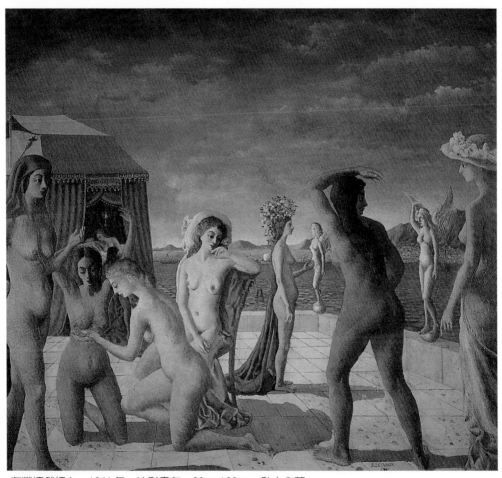

海灘嬉戲裸女　1941年　油彩畫布　90×100cm　私人收藏

43

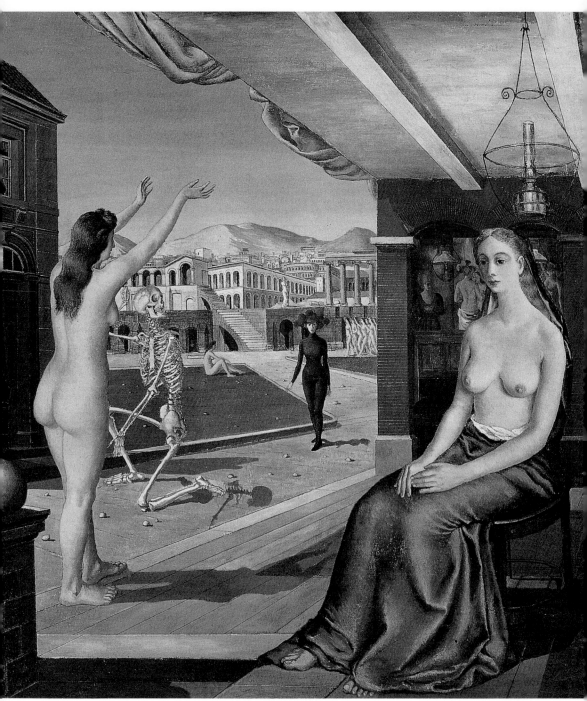

呼喊　1944年　油彩畫布　155×150cm　紐約私人收藏

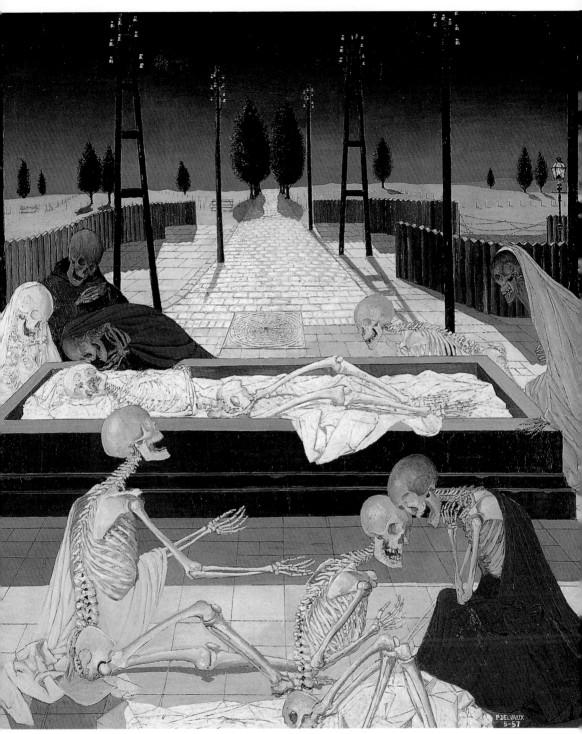

埋葬圖　1957 年　油畫木板　130 × 120cm　保羅德爾沃基金會收藏

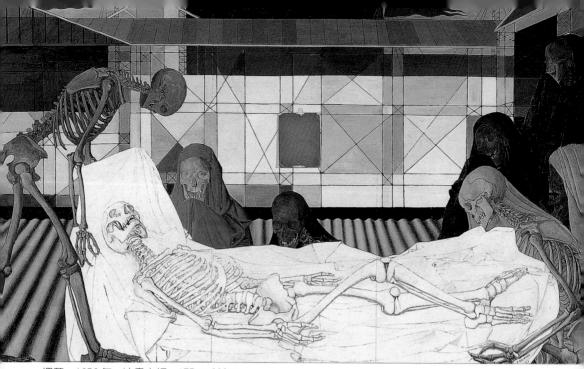

埋葬　1953年　油畫木板　175×300cm

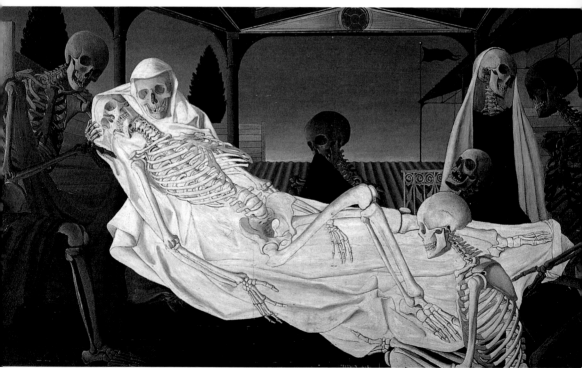

基督受難　1951年　油畫木板　154×268cm　孟斯美術館收藏

看此人！礫刑圖Ⅲ　1957年　布上油畫　270×200cm　安特衛普皇家美術館收藏（右頁圖）

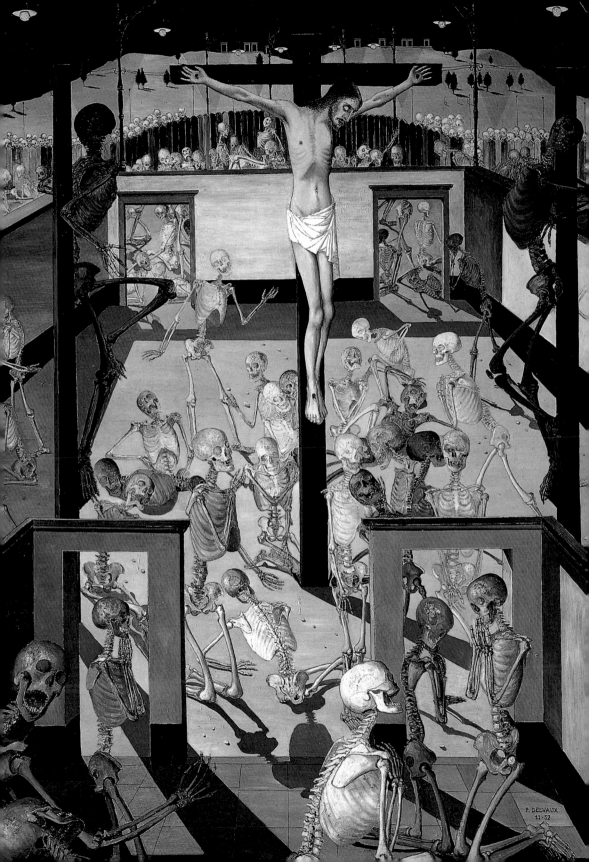

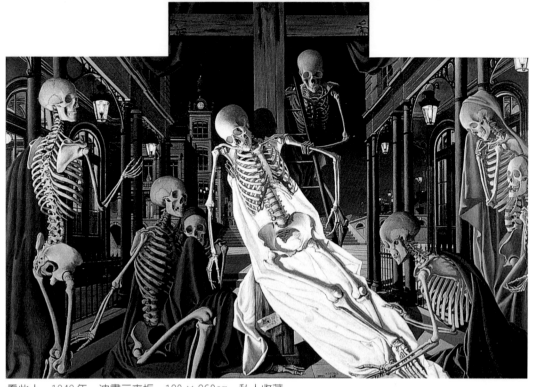

看此人　1949年　油畫三夾板　180×260cm　私人收藏

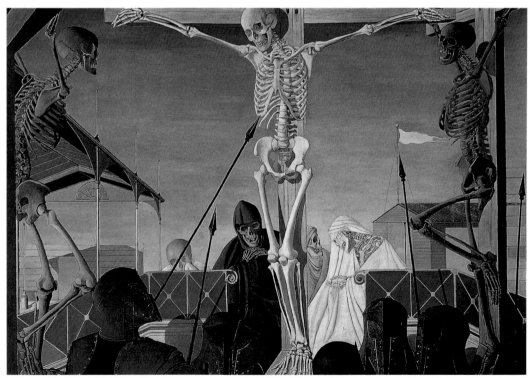

磔刑圖　1951～52年　油畫木板　178.5×266.5cm　布魯塞爾比利時皇家美術館收藏

即便到了戰後，德爾沃並未捨棄此一主題。一九四九年至五七年之間，德爾沃根據聖經，以基督爲主題和象徵，創作了幾幅大作品。這些作品的主題都與基督受難有關，多半繪於木板或三夾板上，冷色系爲主調的畫面，用強烈的對比及誇張的透視法，形成絕妙的美的秩序。在這「祭壇畫」中，德爾沃再度運用的骷髏，不論〈磔刑圖〉或〈埋葬圖〉，骷髏均成爲畫面的主角；以〈看此人！〉

圖見45頁
圖見47頁

爲起點的一連串基督受難圖連作，到一九五七年〈看此人！磔刑圖 III〉爲止，德爾沃共完成了八幅戈各他（Golgotha，在耶路撒冷，耶穌被釘於十字架之處）景象的作品。

　　做爲主角的骷髏逐漸地佔滿了德爾沃的作品，其中的代表作包括一九四九年的〈看此人！〉到一九五七年的〈磔刑〉等描寫耶穌基督受難的場面，德爾沃以不同的方式反覆描繪，但是，他究竟爲骷髏賦予何種象徵意義？德爾沃曾經表示：「看到骷髏時，令我大吃一驚的是：他們就像是人一般，骷髏猶如人類的支架。……因此，如果想讓骷髏栩栩如生，就要爲他們注入生命，讓他們能走、能思考、能說話，具有生物般的形態。我始終這麼想，我的目的不在於表現死亡，我只是想描寫表情豐富的骷髏罷了！」至於他反覆以基督受難爲主題，究竟試圖訴說什麼？基督受難可說是與藝術關係最深、歷史最久遠的主題之一，此外，這也是最強有力的寓言之一，可說是「象徵中的象徵」、「藝術中的藝術」，德爾沃則以有骷髏現身的舞台形式來烘托基督的受難。骷髏因此不再只是「死亡的象徵」，同時具有生命的意義。

電車、火車、車站及少女的映像

　　小時候，我喜歡火車，這是一種懷舊情緒吧。童年的回憶。……我描繪的是童年時期的火車。（德爾沃對威廉斯的陳述）

　　一九四四年，比利時重獲自由，德爾沃的風格也隨即產生明顯的變化，一如前述，都市風景與裸體女性結合的描繪樣式，或者可說是較爲抽象化的畫面構成應運而生。一九四五年，布魯塞

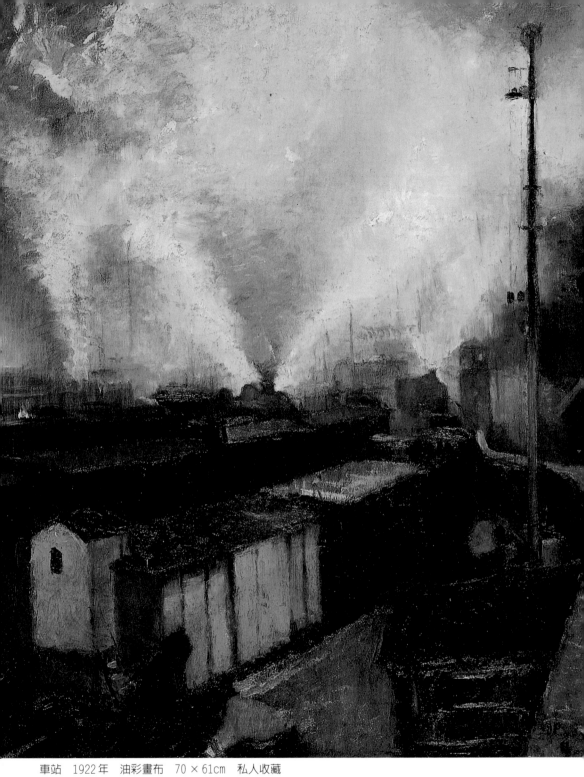

車站　1922年　油彩畫布　70×61cm　私人收藏

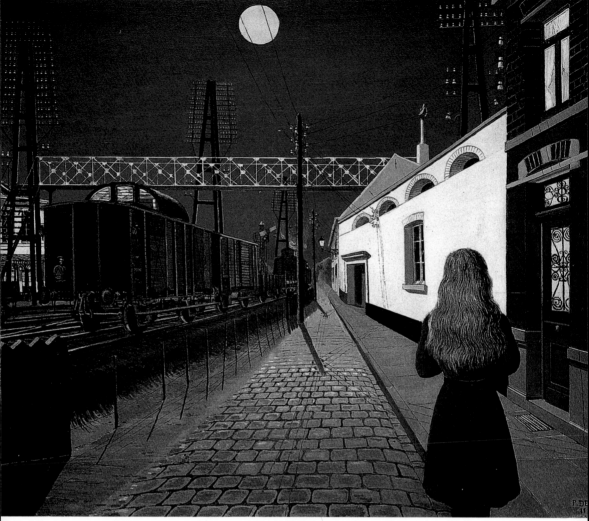

孤獨　1955年　油彩畫布　99.5×124cm　孟斯美術館收藏

爾舉行了「法國畫家六人展」，德爾沃在那兒看到了畢庸（Edouard
Pignon）的作品，引發了他特別的興趣，例如此後德爾沃就以幾何
學的方式描繪建築物的地板，此外，他的作品自此開始呈現平面
化的樣式，但這並不能說是德爾沃的獨特風格。以火車為主題的
作品中，德爾沃依然再度以添加陰影的方式來強調作品的遠近空
間感。

　　論德爾沃的作品，必須溯及他的童年回憶。電車或火車常出現
於德爾沃的作品，是一九五〇年代以後的事，但如前所述，電車或
火車都與德爾沃童年的生活有關，因此這些題材並不能說直至五〇

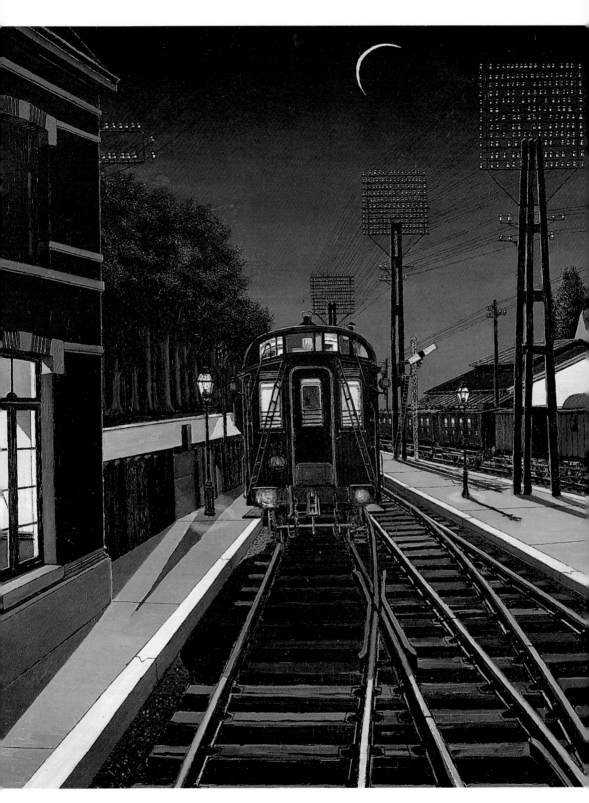

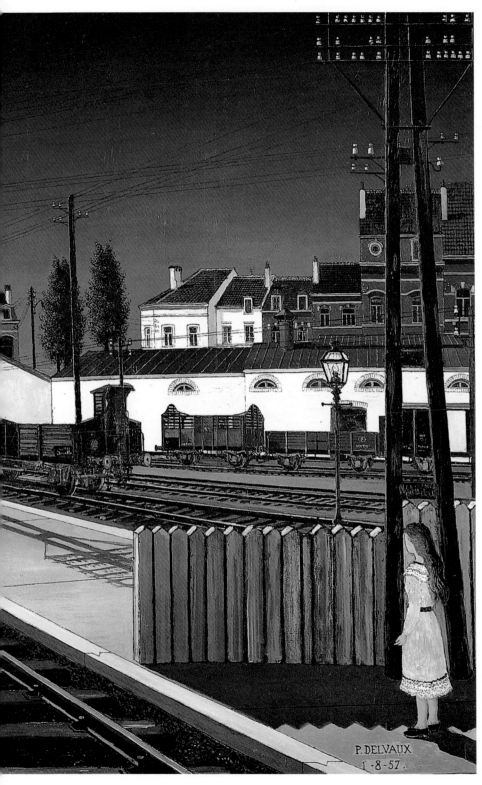

夜車　1957 年
油畫木板
110 × 170cm
布魯塞爾比利
時皇家美術館
收藏

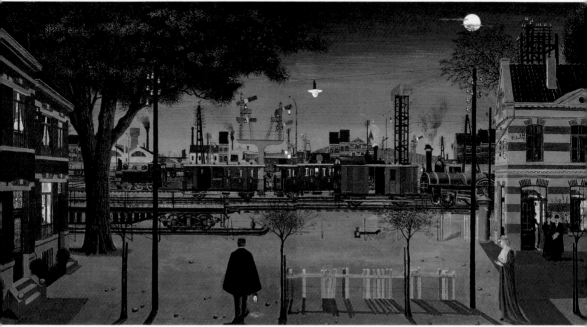

夜警 II　1961年　油彩夾板　122 × 226.5cm

年代才出現；早在一九二〇年代的風景畫中，德爾沃就已描繪車站
的火車，但是電車出現於他的虛構都市中，則是在一九三三年的作
品〈市區街道〉。只是一直到一九五〇年代之後，他才以火車和電
車為主題進行了系列的作品。

　　德爾沃曾說，他是在描繪童年時的火車。與全裸的女性相對
比，這些火車或電車就是男性的象徵了，關於此點，似乎有必要做
更深入的解讀。例如，在德爾沃作品中出現了馬車，而不是汽車或
自行車。但這不意味汽車或自行車在德爾沃童年的記憶中不重要。如
此說來，德爾沃關心的重點應在於世紀末工業技術的產物。眾所周
知，第一次世界大戰中已有飛機出現，但德爾沃從來未畫過飛機，關
於此點，德爾沃並不像亨利‧盧梭，是關心近代文明的畫家。

　　德爾沃還曾經進一步詮釋這類作品：「車站或火車的畫作，既
非插圖，也並非描繪實物。」對德爾沃而言，其實描繪車站或火
車，是回歸他曾遭受壓抑的場域。此外，憑藉著小孩子有如具有魔
法的眼光，他試圖將現實改變成不可思議的事物。總而言之，德爾
沃的意圖就是想要改變現實。

女性、骷髏、電車、火車、車站，德爾沃透過這些可感知、可見的事物，表現了現實的殘像。他在畫布上描寫這些事物，是透過手解放了記憶中遭受壓抑的欲望、被禁止嬉戲的印記、存於記憶中的夢想的標誌。一九五五年至六○年代初，德爾沃擷取了童年記憶中的電車、火車和車站，做為架構一個幻想世界的素材，陸續創作了既有魔力又有魅力的作品（1987年，他還為布魯塞爾地下鐵普魯斯車站製作了一幅壁畫）。透過這些作品，觀畫者更可以感受德爾沃的世界的深奧、進入他所建構的神秘的、如魔術般的世界。不論〈孤獨〉（1955）、〈耶誕夜〉（1956）、〈夜車〉（1957）、〈鄉村道路〉（1959）、〈郊外〉（1960）、〈平交道〉（1961）、〈冬夜〉（1961），都顯現了此種特質。

圖見51、52、122頁

在這些穿越時空、彷彿具有魔法的景緻中，幾乎都可見到少女在其中，這絕非出於偶然。少女同樣提示了一種關於孩童的眼光，也就是莫里斯·拿度所說「第二眼」；有了這第二眼，可以讓我們看到現實中所看不到的世界、聽到現實中所聽不到的聲音。「火車簡直就像天使般，當火車駛過，內心滿是淡淡的鄉愁。」火車承載著少女，而在少女的身上，有著德爾沃的夢想；這一切超越了時間與時代，牽繫著德爾沃遙遠的記憶。德爾沃畫中的少女浸沐於黃昏暮色中，究竟懷抱著什麼樣的夢、又期待著什麼呢？少女們真的只存在於繪畫中？德爾沃的回答是：「如果想要辨明圖像的意義，那麼，首見就是相信他們的存在。」

圖見58頁

這一系列的作品中，一九六○年的〈林中車站〉是獨樹一格一幅。德爾沃以極為細緻的筆法具體描繪了各式各樣的細節，展現了充滿懷舊情懷、現實與非現實情境共同構成的不可思議的國度，在可感知與可見的具象圖像之外，同時兼有抽象的思維，具象與抽象相依並存。畫中兩名孤獨的少女並肩站立，被蒼鬱森林圍繞之下的車站，籠罩於不可思議的氛圍中。不容轉身的車站空間裡，可見冒著黑煙的火車頭。畫面的時間似乎凝結了，兩名少女彷彿引領著觀畫者進入昔日的夢與欲望的境域，她們也像是誘惑觀畫者進入此一神秘世界的精靈。總而言之，德爾沃為這趟神秘之旅加上了發條，誘惑著人們行向這林中車站及車站的深處。

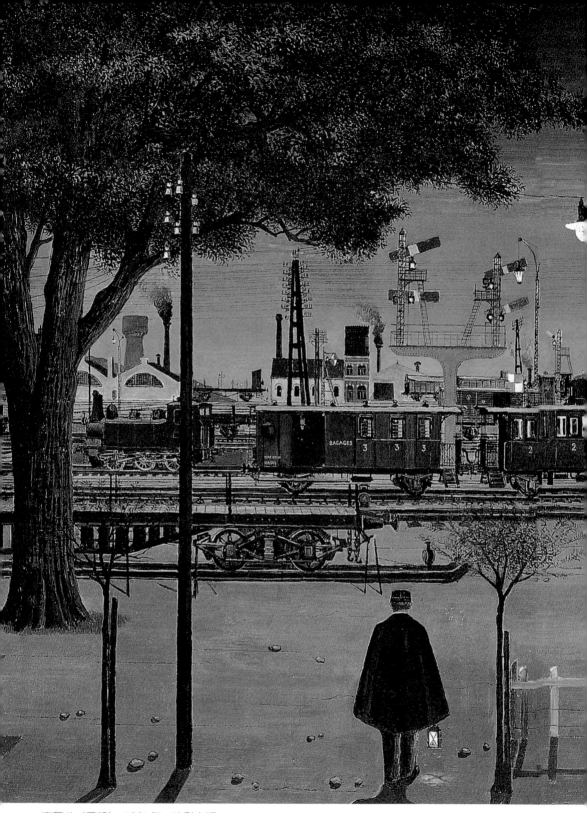

夜警Ⅱ（局部） 1961年 油彩夾板

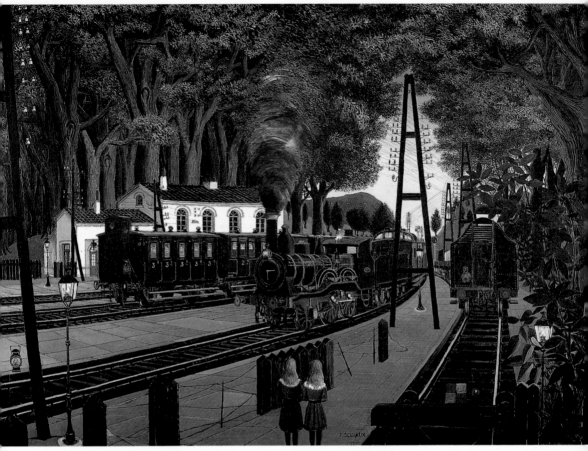

林中車站　1960 年　油彩畫布　149 × 219cm　保羅德爾沃基金會收藏

　　由此來看，德爾沃其實是一位全觀點的畫家，他也曾表示：
「把你周遭所聽到的，各種構想、感覺交融彙結起來，最後將使你成
為某方向得來的影像大都會。」德爾沃對單一物件全然不關心，他
的世界觀是所有的事物乃相互連動的。

女人、女人、女人

　　女性在德爾沃的繪畫中佔有主要地位。女性不但是德爾沃宇宙
的中心，同時展現了一種被動覺醒的性的脈絡。

　　紐約現代美術館的一位研究員認為，德爾沃畫中的女性具有
「症候群」的特徵。她們永遠相同，永遠環繞於靜默的等待中，她們
站在超越世界有限時間的徬徨之路的起點上。德爾沃在畫布上描繪

林中車站（局部）
1960 年　油彩畫布
（右頁圖）

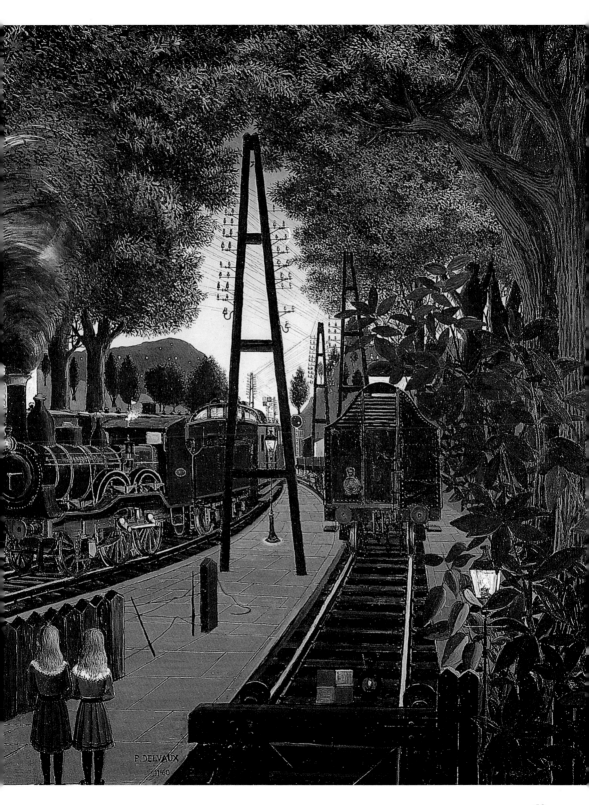

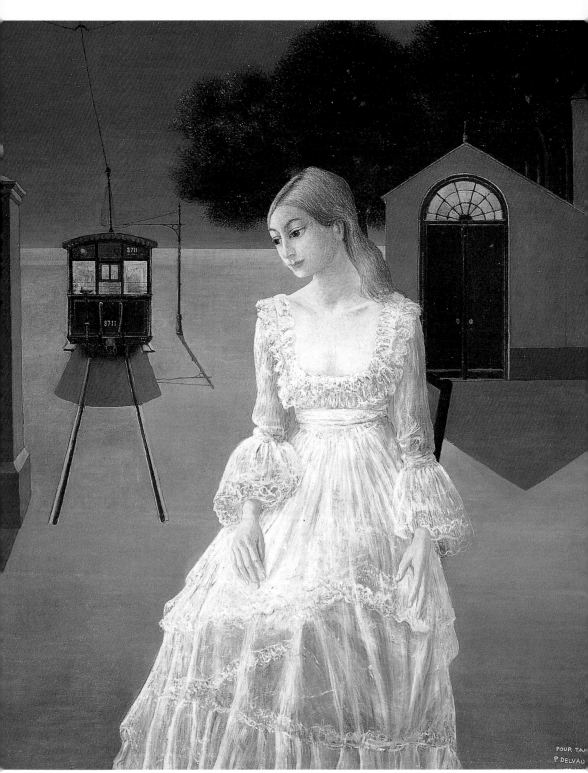

新娘的長紗衣　1976年　油彩畫布　150×130cm　私人收藏

著世界，讓觀者感受到所謂的永久性。

　　法國著名的藝評人尙‧克萊兒（Jean Claire）曾說：「這些豐饒的女性，讓人們看見繪畫前所未有的要素，那就是牧神的驚惶、戰慄和欲望。這些至高無上的女性肖像，有著絢爛的毛髮、濃密的體毛，體毛是殘存於人體上不可思議的元素、令人眩暈的遠古的獸類的記憶，但在德爾沃的作品中還原成爲特異的領域。」這也正是

圖見82頁

圖見62、64、72頁

圖見66頁

眾所公認的德爾沃作品的特徵。一九三九年的〈探訪〉到一九七〇年創作的〈龐貝〉爲止，以及其間的〈夜車〉（1947）、〈魔女們的晚宴〉、〈捨棄〉等，這些作品中描繪的女性，既爲人母，也是娼妓，是貢品和公共之物，又是禁臠。

　　一九三二至三三年間，有兩件具決定性的事件，深深影響德爾沃的人和作品。其一是一九三二年十二月卅一日的母親過世。愛戀、尊敬且畏懼的女性的死亡，是生命中的不幸，但德爾沃因而將母親的意象轉化爲作品中禁忌的、昇華的女性。另一事件則是前已詳述的斯比徹尼博物館的啓示。此二事件讓德爾沃陷入悲喜交集的情緒衝擊中，更重要的是：除了獲得對死亡的體驗，同時還有對女性的、生之泉源的欲望的激發。自此之後，德爾沃迸發出無法抑制的力量。

　　此時是在德爾沃卅五歲之際，此後，包括遭遇基里訶的形而上繪畫、馬格利特、恩斯特、達利等超現實主義的影響，蜂擁出現於他的作品中，世人所知的「德爾沃」於焉誕生；除外，德爾沃確立了獨特的素描及畫法，個人風格因此成型。德爾沃對於繪畫運動、論爭均置身事外，繪畫是他唯一關心的，德爾沃屹立於自我的內心世界，奉行無意識的嚴密理論，將夢與現實融合於一，透過裸體的女性，執拗的追求著欲望的可能及不可能性。

　　詩人的本質乃是洩漏「神秘」，德爾沃的作品正具有神秘的本質，這或可稱之「第二眼神」。這「第二眼神」使我們置身於非現實的國度，這國度也就是精靈、魔法和夢想國度，德爾沃引領觀者

圖見38、110、112頁

進入這神秘國度；在〈不安的街道〉、〈囚禁之女〉、〈回聲〉、〈地獄的孤獨〉等作品，明顯可見此一特質，每個人的表情都神秘而木然，彷彿是醞藏著神秘的造形。

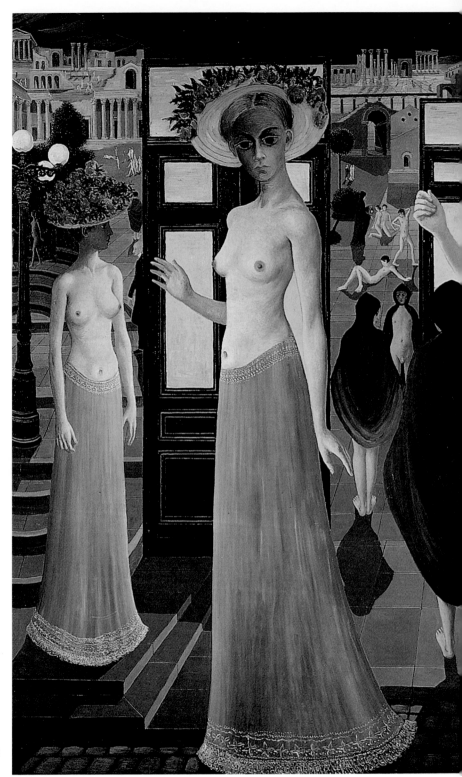

龐貝　1970 年
油彩畫布
160 × 260cm
保羅德爾沃基金
會收藏

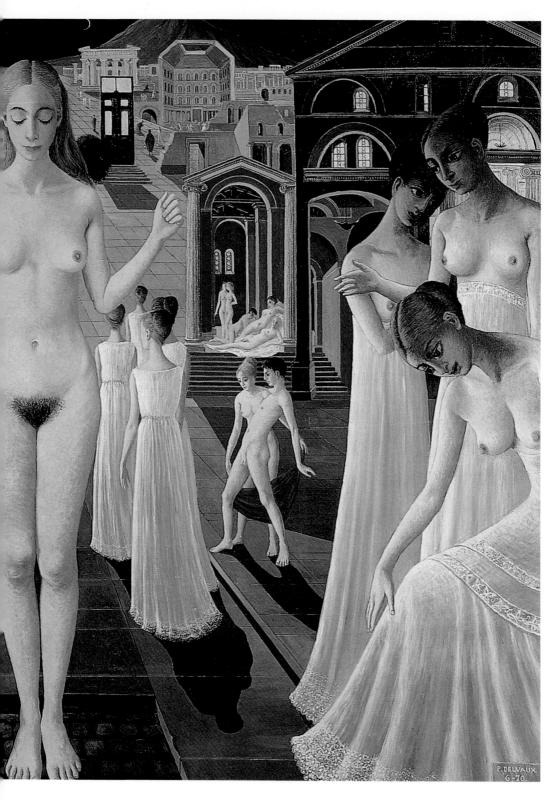

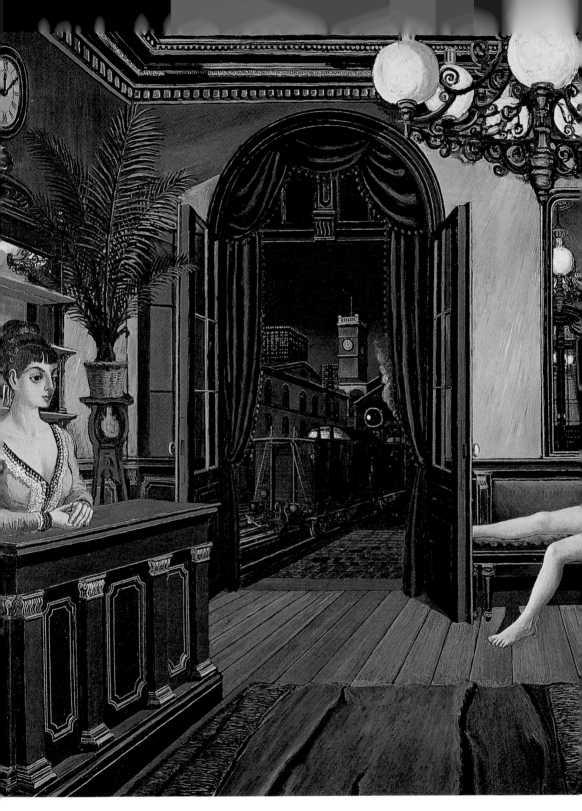

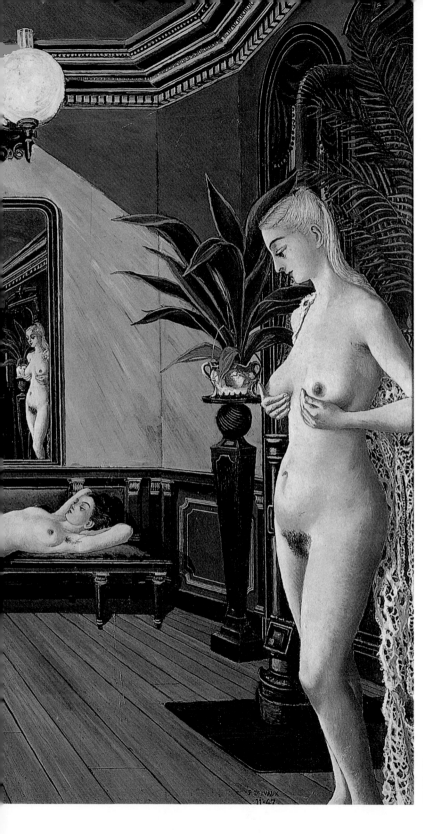

夜車　1947年
油畫木板　153 × 210cm
日本富山縣立美術館收藏

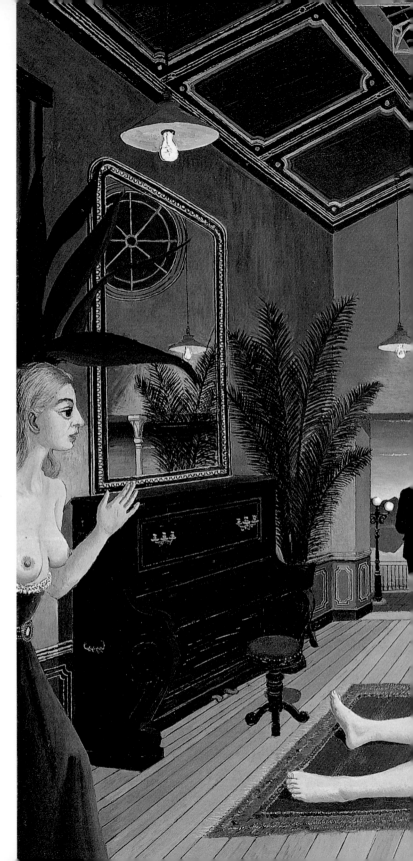

捨棄　1964年　油彩畫布
140 × 160cm
保羅德爾沃基金會收藏

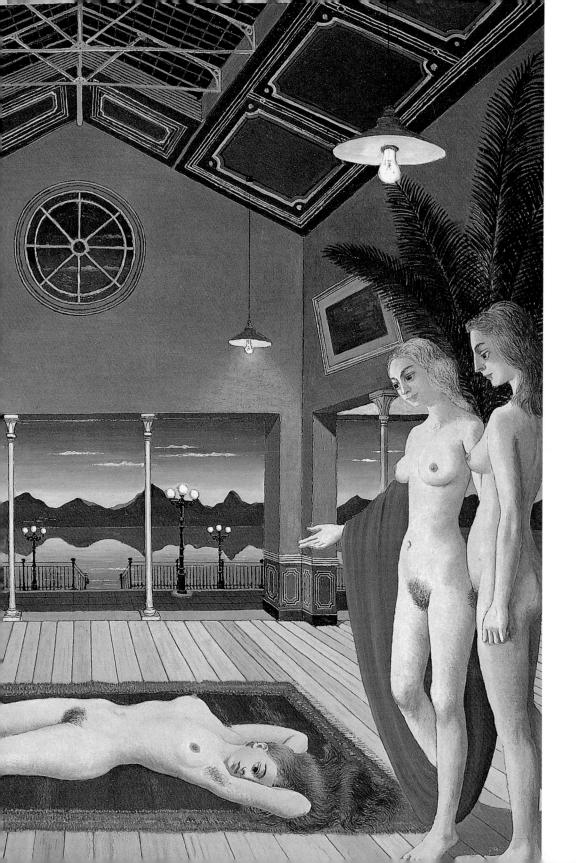

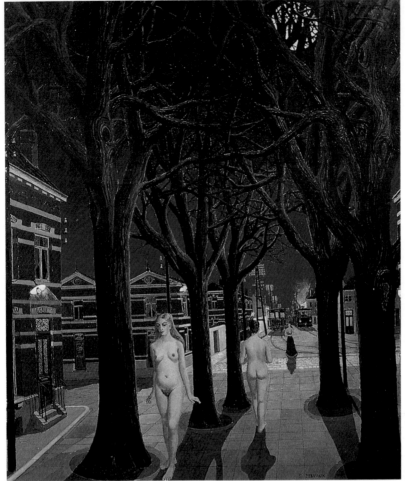

夜之美女　1962年　油彩畫布　140×220cm　私人收藏

　　德爾沃是以偏向精神層次的方法表現這些本質神秘的女子，不論在寧靜的廣場裡、屋子中，這些女子佇立其中，像是幽靈般的木偶，她們什麼也不說，卻又有著強大無比的存在力量；她們可以說是現代城市中的鄉愁。他也描繪了排著隊伍卻漫無目的的徬徨女子、挑動情欲的純淨女子，像是生活在真空的世界裡，她們確實只存在於德爾沃的意識裡。印證於實際的作品，例如一九六二年的〈夜之美女〉、〈佟固魯的令媛〉、〈甜美的夜〉、一九七三年的〈古都艾菲索斯（Ephesos）的邂逅〉，裸體女子有著官能感的快樂，而一九四七年〈有模特兒模型的裸婦〉、一九六四年的〈捨棄〉，畫中女子的姿態撩人；這些作品將幻想推至極致，也將醞藏

甜美的夜　1962年
油彩畫布
130×185cm
私人收藏（右頁下圖）

圖見70頁

圖見71、66頁

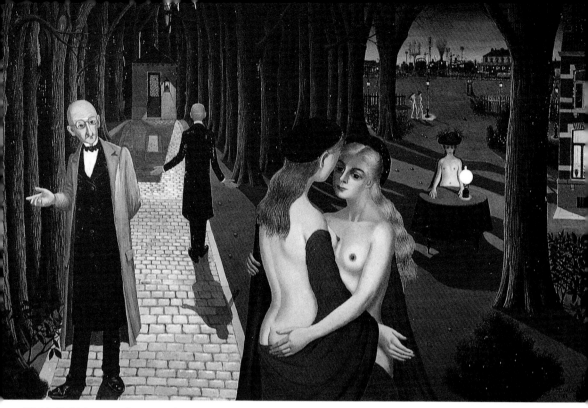

佟固魯的令媛　1962年　油彩畫布　160×250cm　私人收藏

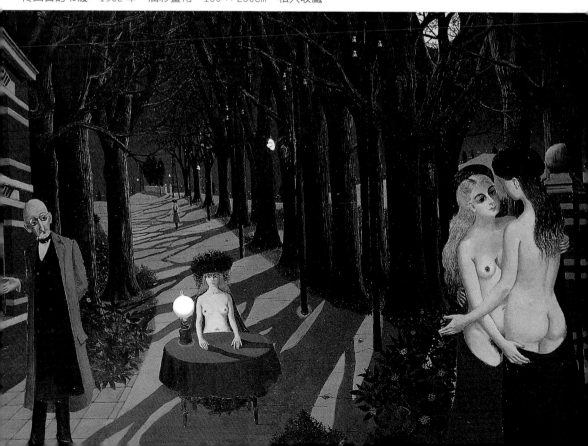

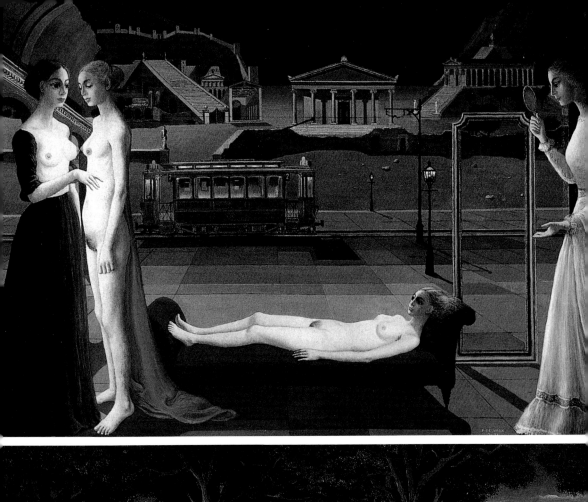
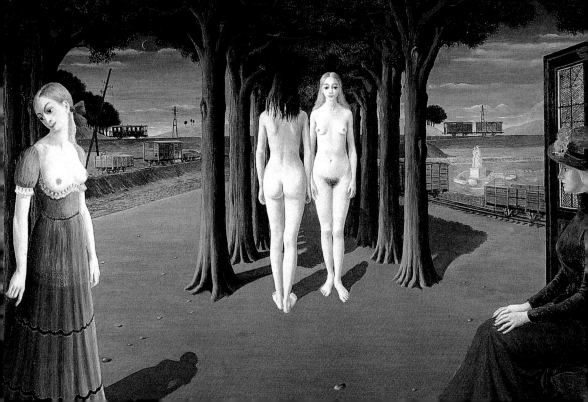

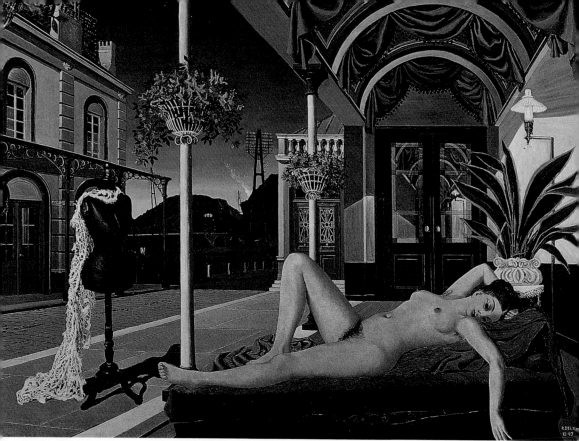

有模特兒模型的裸婦　1947 年　油彩畫布　155 × 225cm　紐約私人收藏

古都艾菲索斯的邂逅
1973 年　油彩畫布
150 × 240cm
保羅德爾沃基金會收藏
（左頁上圖）

西里儂代的廢墟
1972～73 年　油彩畫布
140 × 220cm
私人收藏（左頁下圖）

圖見 72 頁

著矛盾的絕對孤獨情緒表現得栩栩如生。這些女子也是少女與母親雙重形象疊合的複合體，既是女神、巫女，也是聖母，在眞實世界中，這些角色是不可能並存並相互了解，德爾沃也藉此顯現了「愛的不可能性」。

　　所有的藝術作品乃是以創作之初的主要動機做爲一收斂點，此一收斂點也成爲所有意義交互作用的場域，同時是作品無法言說的神秘領域。德爾沃畫中的情色女子經過多重的變容，成爲與自然相對的要素。對於德爾沃而言，這就是他所思所感聚集的場所，也是觀眾判斷他的作品的依據所在。以〈魔女的晚宴〉爲例，就是一幅將女性的性魅力發揮至極致，構成如舞台場景般的作品。畫面中女性誘人的姿態中，彷彿前所未有的將情色欲望之夢眞實呈現於觀者眼前。中央是夜晚森林中若有所思的裸女，長袍纏頸、雙腳打開、性器官和胸部完全顯露，畫面的最深處則有二名相擁的裸女，

魔女的晚宴　1962年　油彩畫布　160×260cm　私人收藏

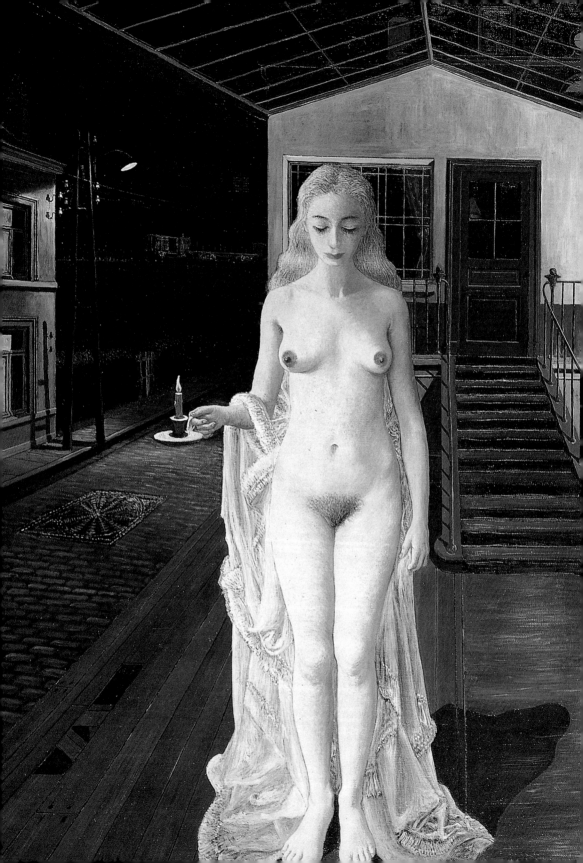

更充滿了官能感。

　　德爾沃的藝術是由內在出發而彰顯於外的。情色欲望正是他將生命的觀察表現於外的形式之一。「確實，此種表現也較一般藝術家的手法更爲直截了當，被森林環繞的人影，更激烈的添加了整體的情色欲望。」德爾沃自己如此認爲。就繪畫本質而論，德爾沃的作品流滿了巫術咒語的效果，就繪畫效果而言，他則是將色彩轉變爲光線，將做爲主題和素材的女性賦予光線。由此再看〈魔女們的晚宴〉這樣的作品，便能理解德爾沃是以可見的元素展現了「欲望」，是將內在的欲望彰顯於畫布之上的。「我描繪了這樣直截了當的場景。」德爾沃在接受一次訪問時表示：「在黑夜的森林中，情色欲望顯得過於激烈，這就是一種暴力。」

　　類似此種將不可見的創作動機如實顯現於畫面的作品，還有一些實例，例如一九六七年的〈克莉希斯〉、〈藍色的長椅子〉等。在這兩幅作品中，光源同樣做爲挑起情色欲望雙重意義的媒介。構圖中的色彩的作用，由於賦予構成畫面的要素或形象的內爲，因此塑造了與空間吻合的凝結不動的光彩，具有嚴密的詩的秩序。德爾沃的作品的造形與訴說的世界中，女性姿態的絕對性也就開展了內在的必然性。受性幻想、情色刺激的夢境、光線之中的欲望，這一切都出自於德爾沃少年時期的經驗，對他而言，問題只是用何種方式去呈現這些經驗主題，使之更爲精確。

　　如果將德爾沃的藝術視爲樂譜，那麼這些裸體的女子就像是無限的變奏，她們遊走於人世晦暗不明的夜晚和由光線照耀的欲望世界中，時而假寐，時而擺出煽情的姿態，時而迷惘，時而清醒，始終展現了女性的神秘，也是德爾沃記憶中的城市守候者。

　　偉大的藝術家不是宇宙的抄錄者，而是競相描述宇宙；對德爾沃而言，他經常投身於畫作中，所面對的就是畫，沒有任何偶然性，因此，他的畫可說是完全屬於他自己德爾沃的。德爾沃所面對的畫，除了美感之外，還有一種儀式性。儀式指的是一種新聖的意義德爾沃，德爾沃的作品透過全裸或半裸的女性，或者裸露的情

克莉希斯　1967年　油彩畫布　160×140cm　保羅德爾沃基金會收藏（左圖）

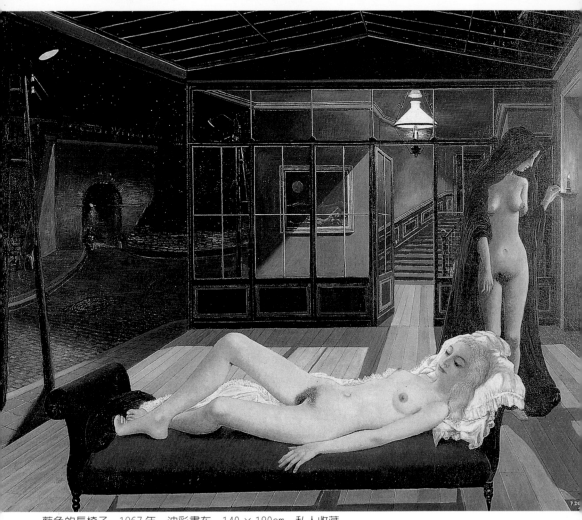

藍色的長椅子　1967年　油彩畫布　140×180cm　私人收藏

色，凸顯這種神聖的色彩。繪畫和創作原本就是色情的舉動，對德
爾沃而言，此種聯想是很自然的。他雖未曾透露內在衝動的情慾，
但他認為，藝術藉用情色來表達時，主要是把肉慾昇華成一種美
感，基於這種觀點，德爾沃的作品無時無刻不在闡述特殊的意念，
作品雖然代表了情感與欲望，卻不代表某一特定意識形態。

都市風景──德爾沃計畫建造的圖像

保羅・德爾沃描繪的圖像是他經過計畫所建造的都市風景。這

藍色的長椅子（局部）
1967年　油彩畫布
（右頁圖）

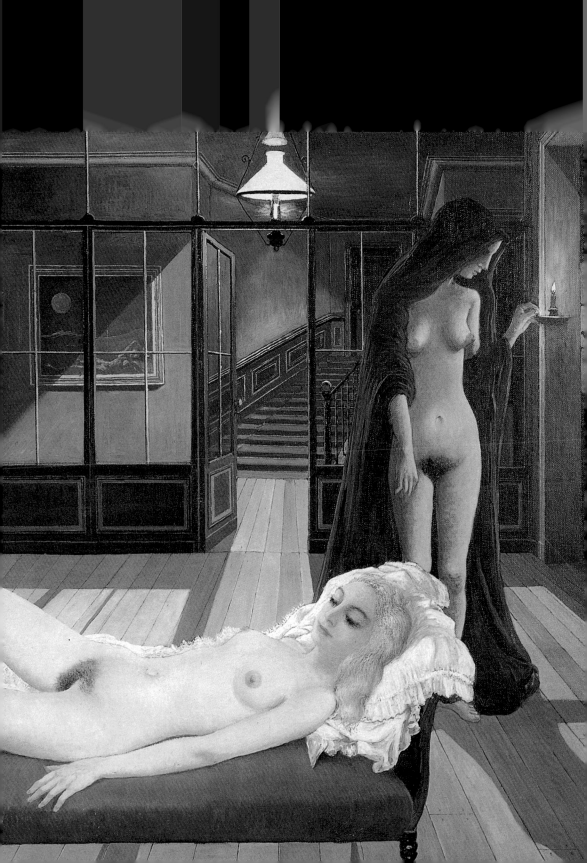

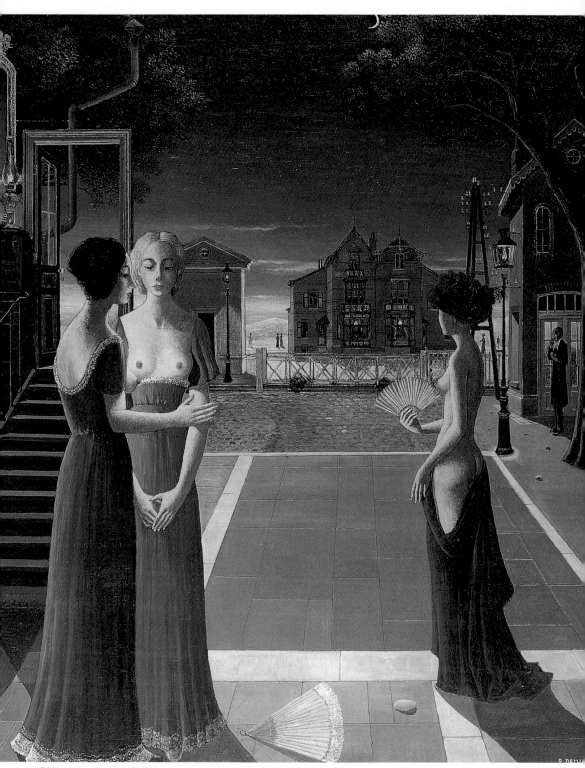

別墅　1968年　油彩畫布　160×140cm　私人收藏

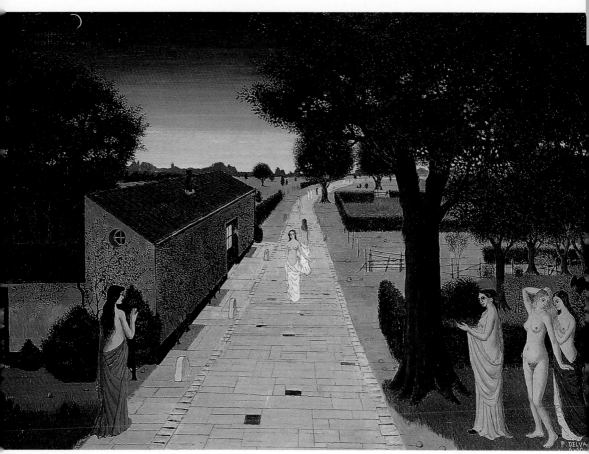

阿庇亞街道　1960年　油畫木板　82×123cm　私人收藏

也爲觀者提供了另一種解讀他的作品的途徑。

　　保羅・德爾沃自一九三〇年代中期以後的畫作，或可說全部都有共通之處，或可說彼此截然不同。共通之處是：他描繪的全是在想像都市風景中全裸或半裸的女性；不同的是：每件作品中的都市景觀均截然不同。

　　這些都市或是古希臘建築風格的神殿和近代的工廠，此外，也有石造的厚重建築與鐵或玻璃等輕薄材質的建築共存，構成了奇妙的氛圍，但是，我們卻也不能說，這些都是異想天開的都市。他並非意欲建造一個古代的城市，而是有火車或電車奔馳、有電燈、鋼架和玻璃充斥的建築物。這是近代工業化的都市。

　　據此，他的作品可畫分成三大主題：房間、街道和廣場。

玫瑰色的婦人　1934 年　油彩畫布　100 × 120cm　保羅德爾沃基金會收藏

（一）房間

　　德爾沃描繪室內景像的繪畫，始於一九二○年代的作品〈窗邊女子〉。這是學生時代的習作，還看不出他有「想像的都市」的觀點。「都市計畫中的房間」出現，乃是一九三○年代中期、受基里訶影響之後的事。

　　與早期習作不同之處在於：這些房間的室內均由德爾沃自行設計；他在十九、二十歲之際曾於布魯塞爾美術學校研讀建築，此後才決心轉向繪畫。房間、街道或廣場，都是德爾沃在畫布上設計的建築，也是在畫布上的都市計畫，簡而言之，這些並非真實的建築，只是表現他對建築的興趣的圖像。看過基里訶的作品，德爾沃「繪圖建築家」的自覺因而被喚醒。

　　德爾沃描繪的房間有一種引人入內的奇妙感覺。一般而言，天花板都很低，空間凝聚於尺幅間，就圖像學原理而言，德爾沃的手法是將透視誇張表現，這也是他的設計原理的一大特色。由屋前走入室內，常有一種錯覺：頭部好像快頂到天花板。德爾沃也用心於描繪室內的擺設細節，讓室內產生一種非現實感。

　　一九二七至三四年間，德爾沃的裸女風格傾向於表現主義，這是受到比利時畫家詹姆士・恩索（James Ensor）的影響。〈玫瑰色的婦人〉是此時期的作品之一。室內的景像取自於真實生活，而非德爾沃的設計。但是此作與日後的作品的關連是：這些全裸或半裸的女性即將步出這個現實的房間，成為德爾沃的都市居民。

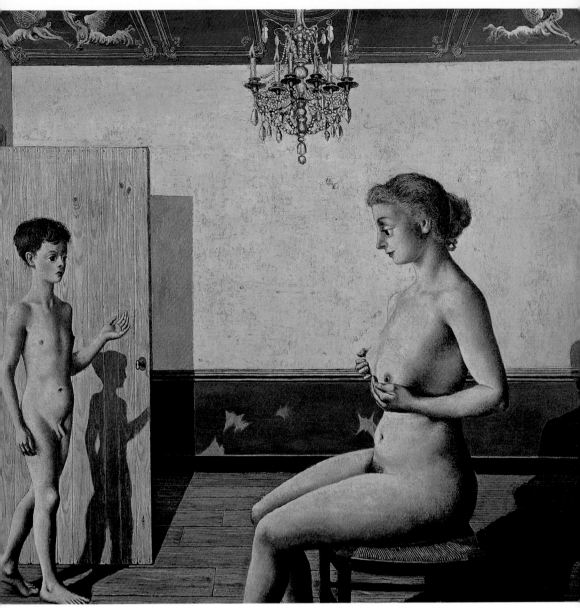

探訪 1939年 油彩畫布 100×110cm 巴黎私人收藏

〈玫瑰色的婦人〉一畫中的室內，讓人感覺即使真正進入其中也
不覺突兀。他未強調透視，觀者無法得知牆壁、床或天花板之間的
空間關係。

〈探訪〉共有三幅，這是最早的一幅。構圖上描繪了房間中坐在
椅子上的女性，及另一人物開門進入的瞬間光景。此畫的探訪者是

探訪（局部） 1939年
油彩畫布（右頁圖）

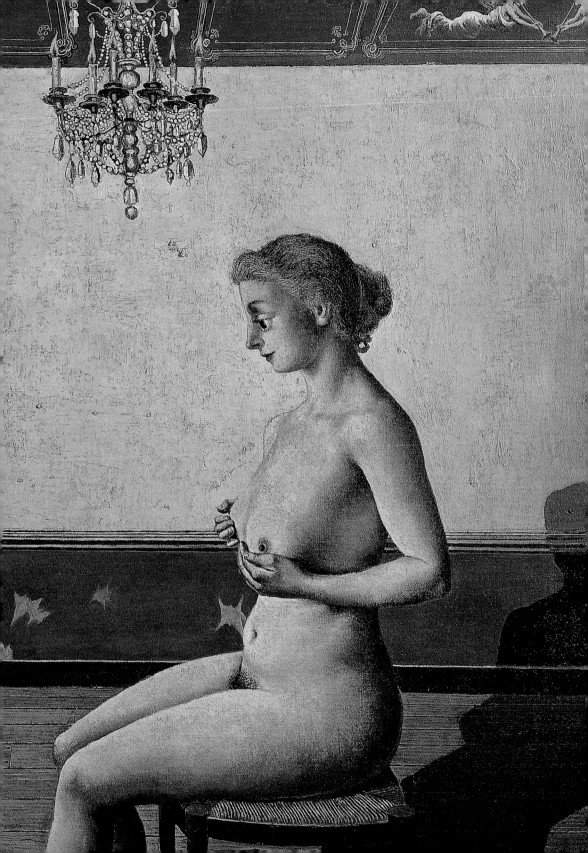

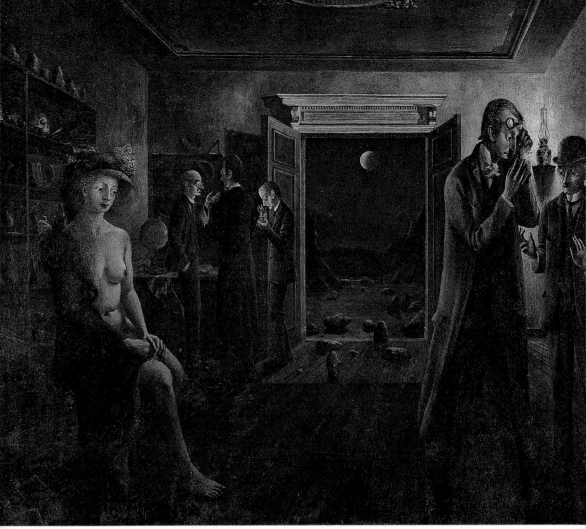

月之位相 II　1941年　油彩畫布　143×175cm　私人收藏

男性，另二幅則是女性，但人物都是全裸的。小孩與女性的構圖組合
充滿了官能感：究竟是否應該步入畫中的房間，令人猶豫不決。畫中
二人的影子同樣令人困惑：光源究竟來自何方？畫中女子如果起身站
立，她的頭將觸及天花板。這是將房間凝縮於尺幅的例子之一。

　　〈月之位相〉三連作的第二幅〈月之位相 II〉。畫面右側、戴眼
鏡、仔細鑑定寶石之類物品的人，　是在維內小說《地球中心之旅》
的學者林登布魯克。德爾沃很喜歡他的小說。

　　〈月之位相〉可說是德爾沃作品中相當特異的連作。門外有荒涼
的山丘、岩石飛散落入室內，這與瑪格利特的作品一貫相通。這個

月之位相 II（局部）
1941年　油彩畫布
（右頁圖）

84

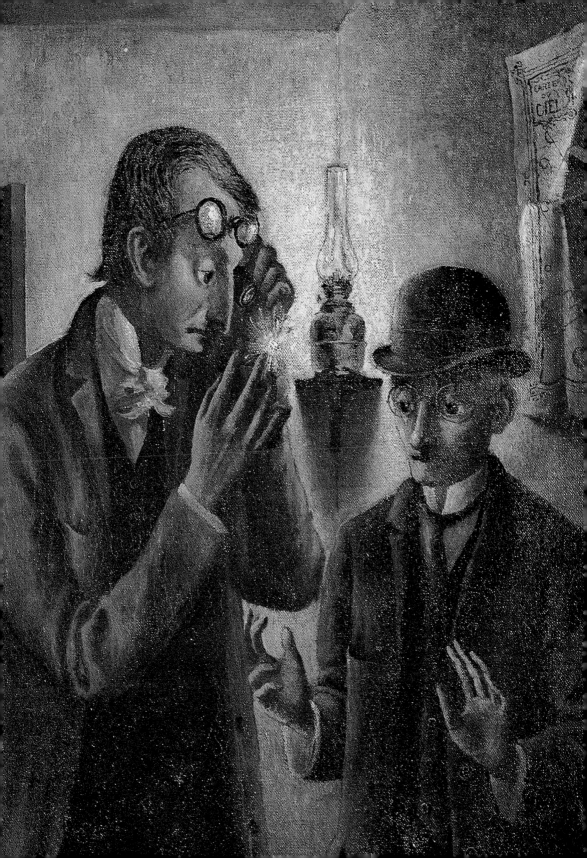

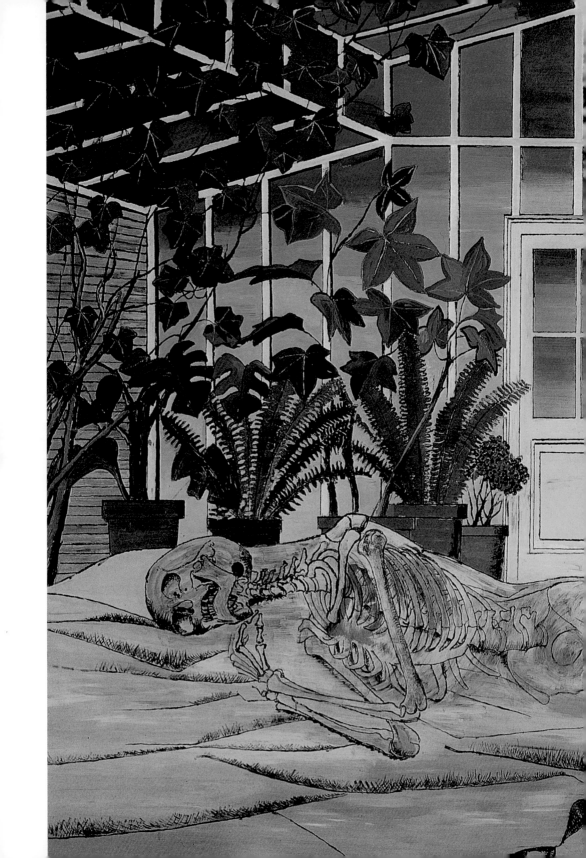

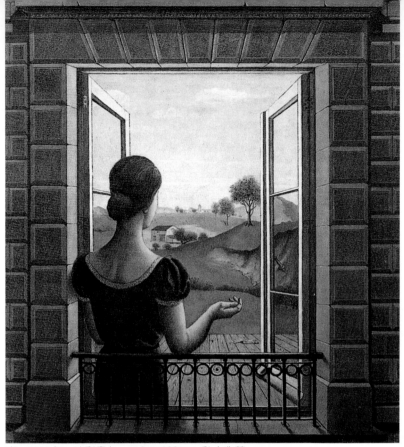

窗　1936年　油彩畫布　110×100cm　私人收藏

研究室的描繪方法也強調了透視感。

　　骷髏骨骸也是德爾沃的都市居民。早在小學時，德爾沃就在標本室看過骨骸，卅幾歲時，在布魯塞爾史賓澤納博物館所見的骨骸展示，才真正影響了他的繪畫表現、進入他的都市。德爾沃曾說：「描繪表情豐富的骨骸，印證了骨骸並非無機的，而是都市居民之一。」

　　在德爾沃的都市中，裸女與骨骸共存，這個都市乃是超越生死、時間亦不復存的世界。如果說基里訶描繪了靜止的時間，那麼，德爾沃則描繪了超越時間的世界。〈冬天〉和〈辦公室的骷髏〉，一幅以溫室、一幅以辦公室為背景，都是德爾沃形塑的都市建築物。

　　不論沈睡於溫室中的骨骸，或辦公室中彷彿在召開會議的骨骸，確實就像德爾沃自己說的，骨骸的表情並不是整齊劃一的，反而是栩栩如生的。

維納斯的誕生　1937年
油彩畫布　65×82cm
（右頁上圖）

維納斯的誕生　1947年
油彩畫布
140×210cm
私人收藏（右頁下圖）

圖見86、40頁

冬天　1952年
油畫玻璃
170×225cm
列日省瓦隆美術館收藏
（前頁圖）

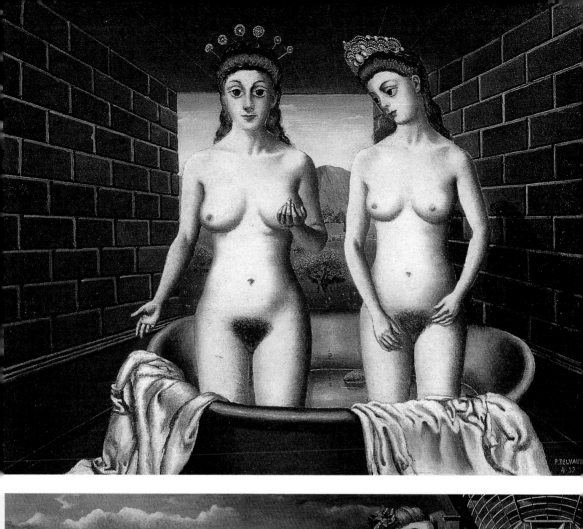

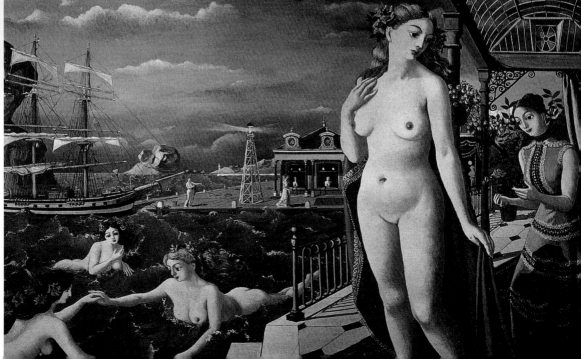

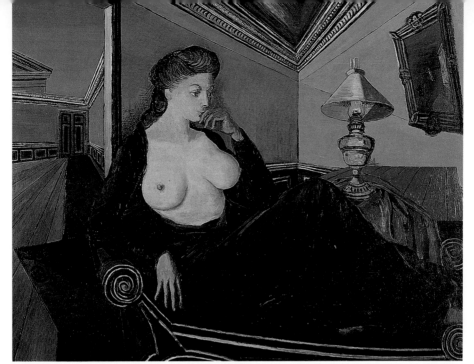

燈　1945年　油彩畫布　75×93.5cm　私人收藏

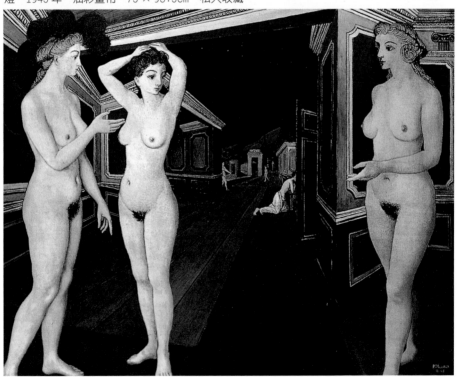

聖安東尼的誘惑　1945年　油彩畫布　114×147cm　紐約哈曼・艾貢收藏

受胎告知　1955年　油彩多層板　109.5×149.5cm（右頁上圖）
謎　1946年　油彩木板　90×120cm　私人收藏（右頁下圖）

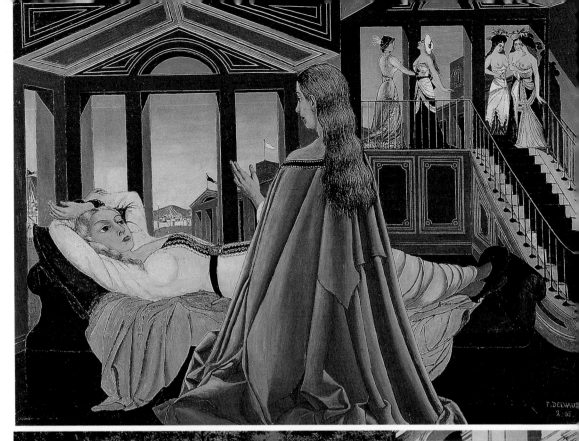

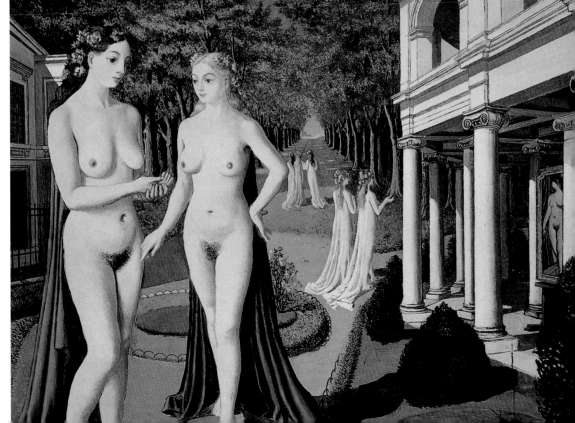

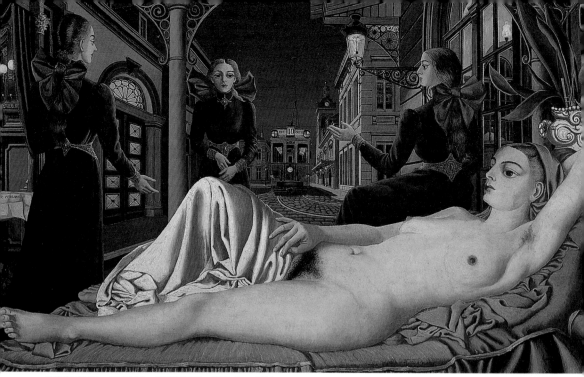

公眾的聲音　1948年　油彩木板　152.5×254cm

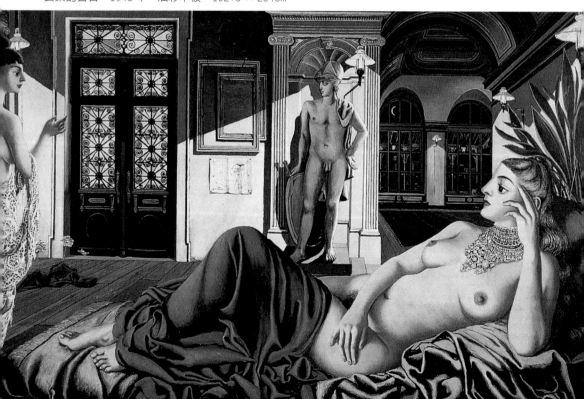

憂鬱的禮讚　1948年　油彩畫布　153×255cm　私人收藏

圖見 66 頁　　　　　　一九六四年的作品〈捨棄〉，畫面中一眼可見是面積很大的房
間，裸女橫陳於房間中央。在表現主義風格時期，德爾沃描繪了相
圖見 158 頁當多橫躺的裸女，但在他的想像都市中，直至一九四四年的〈沉睡
的維納斯〉，才出現了橫躺的裸女。〈捨棄〉暗示畫中只見背影的
男性和橫躺裸女的關係。由透視感強烈的地板推測，這名裸女的身
材相當高大，幾乎與屋子的寬度相當，相形之下，房間便意外的顯
得很小了。

圖見 64 頁　　　　　　一九四七年的〈夜車〉，屋門外可見鐵軌上的貨車。這個房間
與火車鐵軌平行並列，應該是候車室。站立的裸女、躺在沙發上的
裸女、櫃檯邊的女性，三者互無關連；時鐘雖然指著十二點十分，
但如前所述，德爾沃的繪畫乃是「超時間」的世界。鏡子在此畫中
為一重要元素。由映照於鏡中的裸女看來，她的位置甚至比沙發還
高。這真是一個不可思議的候車室吧！

圖見 45、47 頁　　　　　　骷髏骨骸再度於〈埋葬〉（1953）〈看此人！〉（1957）兩幅畫中
出現。這兩件作品都是以基督為主題，卻截然不同。〈看此人！〉
圖見 46 頁別名〈基督受難〉，除了十字架上的耶穌基督，畫面其他全是骨
骸；相對於此，〈埋葬〉一畫中，基督也是骷髏，但被自十字架上
取下，這當然是已無生命的骨骸，只是，不論基督耶穌或周圍那些
戴著披風的骨骸，同樣指涉著超越生死的現象，關於此點，在〈看
此人！〉的意旨相同。只是，〈看此人！〉一畫的空間似乎寬廣得
不合理，這當然也是德爾沃精心設計的結果。

（二）街道

　　德爾沃的都市中，大抵可以看見兩種道路，一種是鋪有石板的
街道，一種是軌道、也就是未鋪設石版的道路，但僅限於都市周
邊。德爾沃的都市都是面海的，鐵軌上的火車或行走於市區內的電
車，火車則通向海港。

　　街道或鐵軌的構成方法截然不同。街道幾乎都是直線的、鐵軌
則有或大或小的曲線。德爾沃描繪的都市，就像歐洲多數的都市一
般，火車軌道行經市區中心狹窄道路，最後火車則通向郊外。

　　街道也是畫家最早用心的構圖之一。早在一九二〇年初期的作

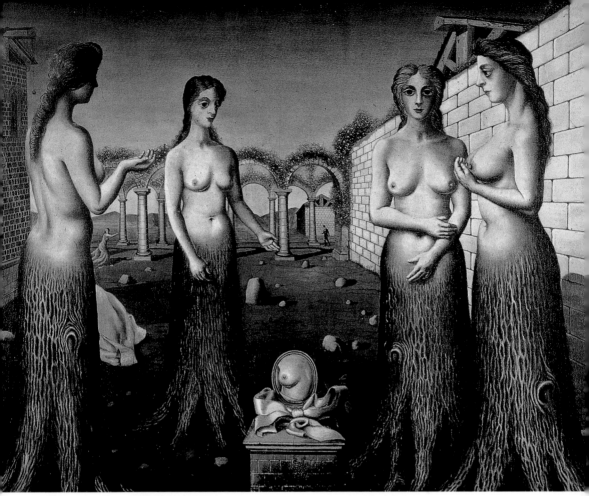

曙光　1937年　油彩畫布　120×150.5cm

品中就已可看到街道的出現，接著他完成了數件有火車、鐵軌和車
站的連作，〈眺望雷歐波區車站〉即是其中之一。

　　英國畫家泰納一八四四年的〈雨·蒸汽·速度〉，是目前可見
最早以火車和鐵軌為題材的油畫作品。莫內的〈聖拉扎爾車站〉也
是畫家關心近代交通設施的作品，但是，像德爾沃這般反覆描繪這
類題材的畫家，無人能出其左右。但是，與泰納、莫內相較，德爾
沃描繪的火車全然不具速度和動力，不僅鐵軌如此，街道也相同，
道路、行人或交通工具都與「移動」無關。「超時間」是德爾沃建
構的都市特質之一，道路自然也不例外，道路存在於他的畫中僅是
為了顯示空間的寬廣度。

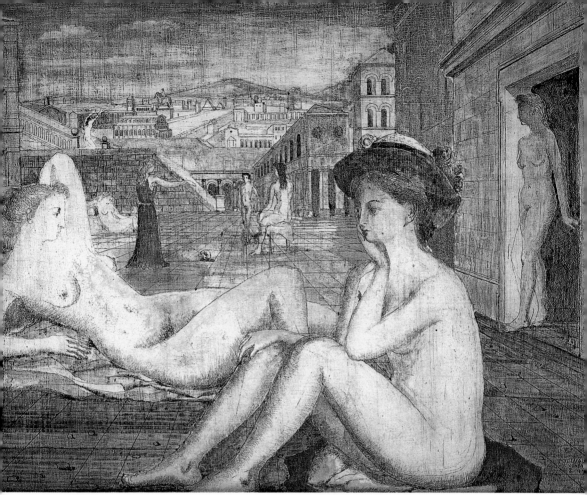

裸女：古代風景　1944年　木板、混合技法　60×80cm　布魯塞爾伊克塞爾美術館收藏

　　　　還有一項事物與街道相關，也是在德爾沃的都市中常見的，那就是階梯。階梯早在一九二二年的作品〈維爾茲美術館〉中已出現。階梯也是德爾沃很早就有興趣的事物之一，後來因而成爲他的都市要素之一。畫中階梯的形式，有的是以類似古代建築的石材建造，也有不少是有鐵扶手、盤旋於走廊的階梯。鐵扶手的階梯就和火車、鐵軌一樣，代表了這個都市以眾多鐵器建成。

　　　　德爾沃以「都市」爲標題的作品，始於一九三八年的〈沉睡的都

圖見22頁

市〉；但都市的說法，其實也可以說是「裸女：古代風景」。如前所述，德爾沃的作品都涉及房間和道路，「都市」系列當然也不例外。

圖見96頁

〈古典風景中的人物〉（1940）、〈裸婦：古代風景〉（1944）是德

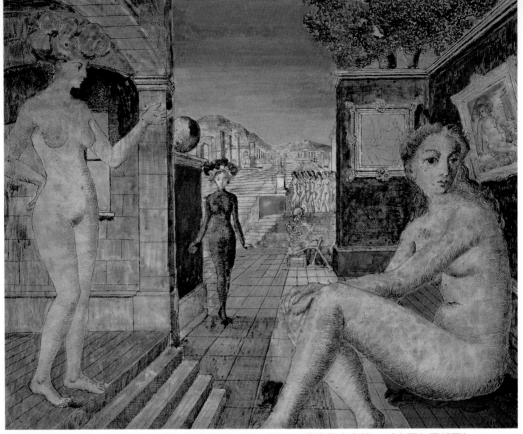

古典風景中的人物　1940 年　木板、混合技法　50 × 63cm　紐約私人收藏　（右頁為局部圖）

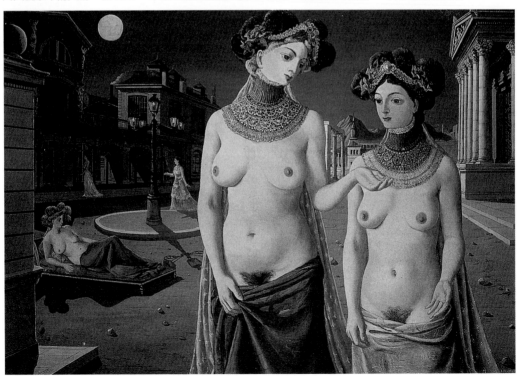

散步的女子　1947 年　油彩畫布　130 × 180cm　布魯塞爾普拉傑收藏

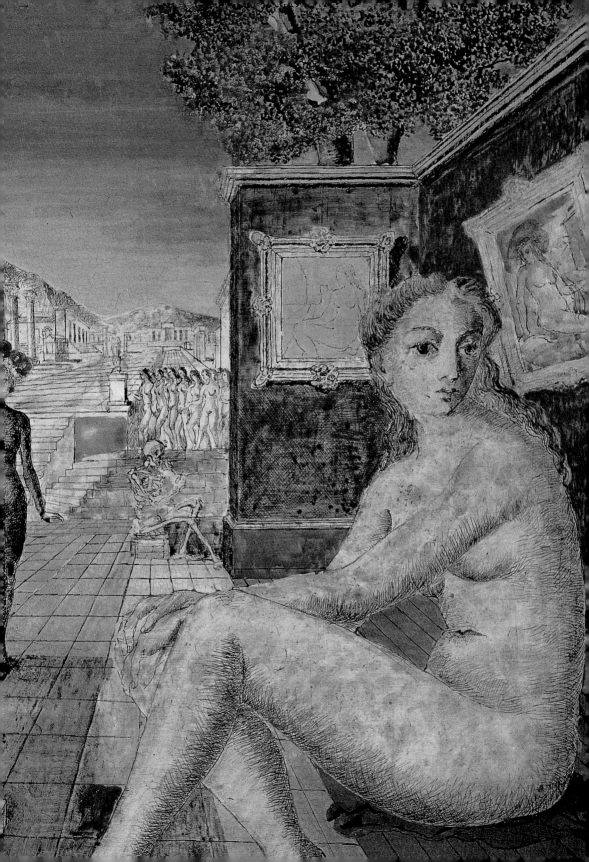

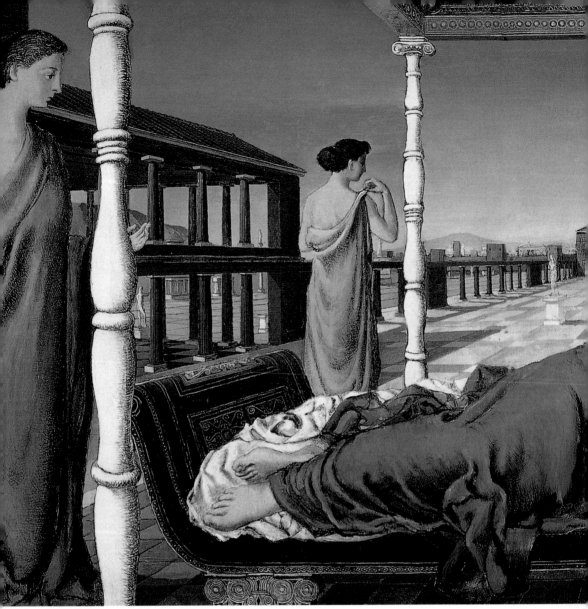

睡眠中的維納斯　1943年　油彩畫布　74×158cm

爾沃的都市風景，道路和階梯也是風景的中心元素。〈古典風景中的
人物〉的構圖中，遠方可看見成群結隊步行的女性，然而，街道也是
休憩的場所，就像是沒有屋頂的室內，因此畫中也可見裸女們呈現各
式各樣休息的姿態。這兩幅畫作的道路都向遠方延伸，甚至到達山丘
之上；德爾沃的都市並不平坦，彎曲的線條充滿了故事性。

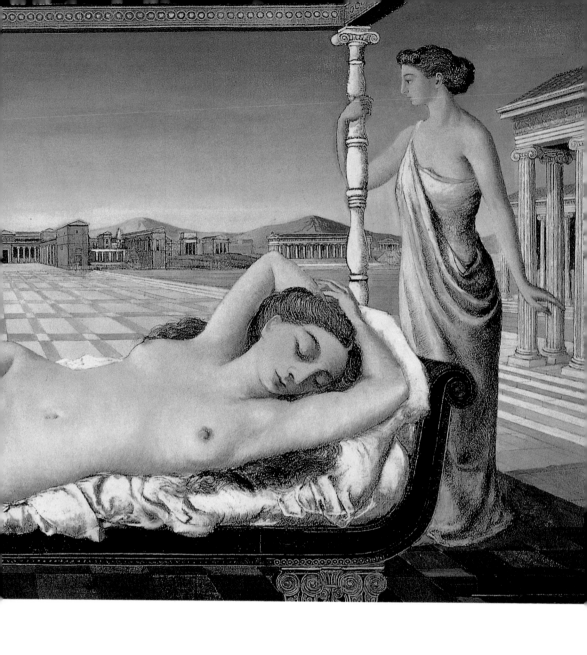

圖見100、84、102頁　　　　維內小說中的人物林登布魯克,又在〈月之位相Ⅰ〉和〈月之
位相Ⅲ〉的連作中現身。與系列作品之〈月之位相Ⅱ〉相同,委託
林登布魯克(Liden-broek)鑑定的男子採取站立的姿勢,但在系列
一的作品中,出現了坐在平台上、胸部繫著大絲帶的女性,但在系
列三中,女性則站在左方建築物的入口。

月之位相Ⅰ 1939年
油彩畫布 139.7 × 160cm
紐約現代美術館收藏

月之位相Ⅲ　1942 年　油彩畫布　155 × 175cm　鹿特丹博曼斯‧凡‧波寧根美術館收藏

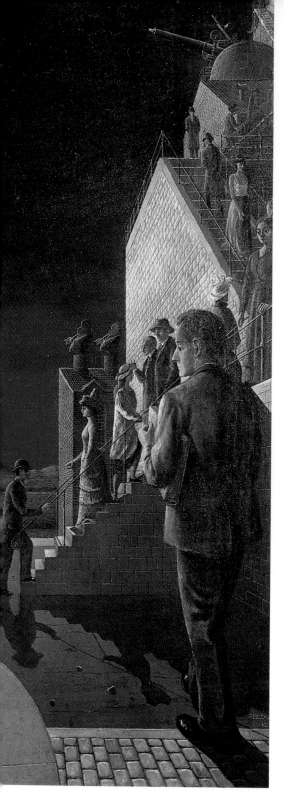

〈月之位相II〉畫面的空間是研究室，而這兩幅畫作則是以室外為舞台。室外的構圖中，由兩側的建築物夾成的街區道路為主。這些道路呈現 T 字形，就如同其他作品。

在〈月之位相 I 〉中，與林登布魯克毫無關連的人物是成群步行的女性，系列III之中則是右方階梯上，上上下下的男女。林登布魯克是德爾沃的都市中，唯一有清楚職業的人物，卻也因為如此，這位學者反而像是都市的入侵者，和其他居民毫無關係；除他之外，其他人的職業都難以辨視。

德爾沃的作品讓人產生奇異的印象，主要關鍵在於都市風景中的女性，這些女性時而獨自一人，時而成群結隊，有如謎般的，總讓人不免要問：她們究竟表達了什麼？德爾沃不只是描繪女性，男性也出現於他的都市風景，只是相形之下，男性要較女性少之又少：在這個想象都市中，女性占壓倒性的多數。

女性占絕大多數，並非只在於數量的多寡，同時也暗示了男性、女性與都市的不同關係：女性是虛構都市的居民，而男性則是都市的訪客或過客；女性展現了各式各樣的姿態，男性則多半只是漫步於廣場或街道，這也是判定居民和非居民的指標。

三○年代後半期，德爾沃以人魚為創作主題；提及人魚，不免讓人聯想起奧德塞的故事。奧德塞和部下們與人魚之間有一段插曲：當奧德塞返回伊塔克途中，經過人魚島附近。人魚用歌聲去誘惑男性，奧德塞用蜂

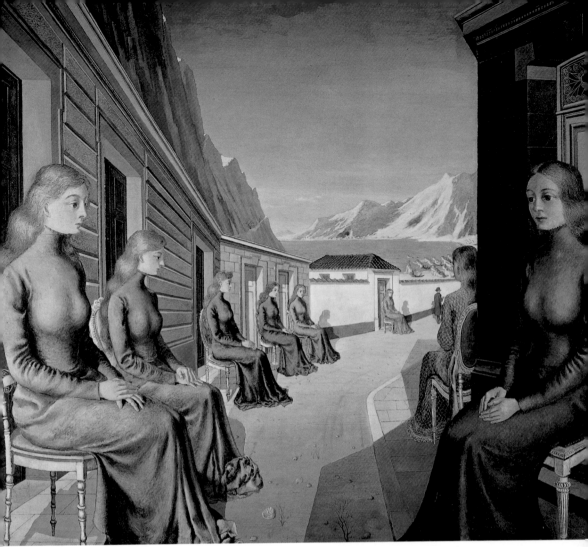

人魚村　1942年　油畫木板　104×125cm　芝加哥藝術館收藏

蠟堵住他們的耳朵，以免於誘惑，並要部下將他綁在桅杆上，才倖
免於難，但仍有部下受到人魚歌聲誘惑，於是投身海中而喪命。

　　人魚與奧德塞及部眾的關係，就像德爾沃筆下的女性與過客般
的男性的關係。人魚島彷如都市的縮影，男性穿越海上和都市，謎
一般的女性也變身爲登陸的人魚。德爾沃也描繪了半人半魚的人
魚，但是居住於都市中的人魚已不再是半人半魚了，她們也是一種
變貌的呈現。

　　不過，如果由外貌畫分居住於都市中的人魚，有全裸的女性、
下半身隱藏的半裸女性和著衣的女性。其中，穿著及踝長裙的半裸

人魚村（局部）
1942年　油畫木板
（右頁圖）

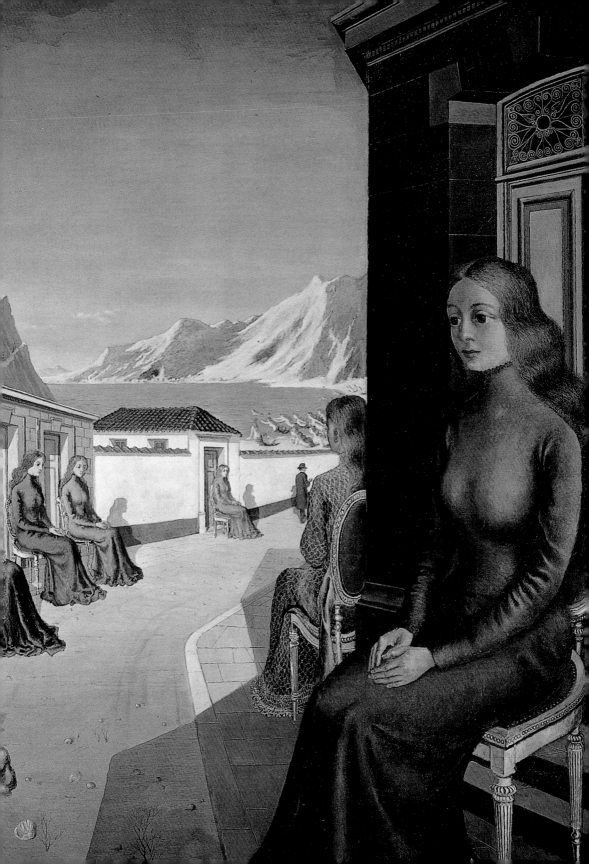

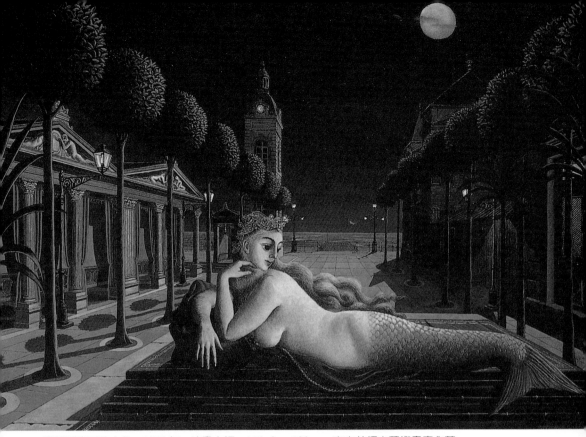

滿月月光下的人魚　1949 年　油畫木板　111.9×180cm　南安普頓市藝術畫廊收藏

女性應是與半人半魚的人魚的外貌最為相似。不過，如前所述，她
們並不等同半人半魚的人魚。德爾沃將她們的陰毛也清晰描繪，由
此可見他如何執拗的強調這個都市的居民是女性。無論如何，人們
並不因而感覺她們遠離人間。

　　或許，這正是她們看來靜默無言的主因吧！這些女性都有著一
樣的大眼睛，但是，臉上的表情卻全無喜怒哀樂，甚至可說是沒有
表情的。此外，這些都市女性的雙手彷彿也傳達了什麼，或許可說
是某種身體語言吧。德爾沃描繪的女性，或站、或走、或坐、或
躺，但她們的雙手卻同樣予人強有力的印象，她們不以言語而是以
身體代言。

　　相對於女性的裸體，男性則多半穿著衣服，當然也有裸體的男
性，但他們多半身穿黑西裝，有些人還戴著高帽子。這些男性多半
置身於女人群中，雙方究竟是否進行著某種溝通？並不得而知，但

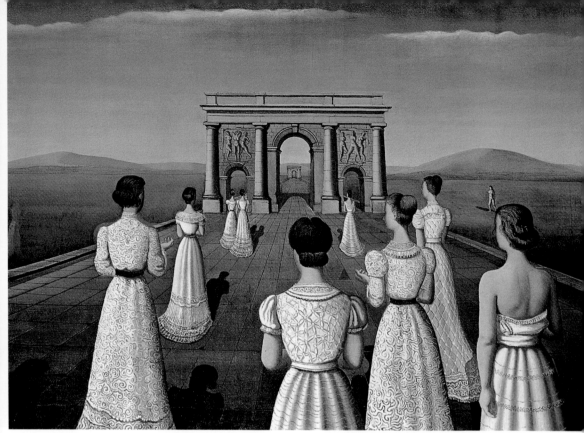

蕾絲花邊的隊伍　1936年　油彩畫布　115×158cm　漢瓦諾國立美術館收藏

是，就如同奧德塞和他的部下一般，男性或許對女性漠不關心也未必。德爾沃的作品中，有著兩性關係的戲劇性氛圍，這也是他的作品予人奇特印象的另一原因。

人魚的主題始於一九三七年〈人魚〉，也成爲德爾沃構圖主題

圖見104頁

之一。德爾沃的都市面向大海，是人魚游泳的場所。〈人魚村〉（1942）描繪一個臨海的小村落，街道並非筆直的伸展，地面也不平坦，在在讓人想像這確實是一個小小的村莊。沿著小路兩側而坐的女子們，相較於海邊擺著各式各樣姿勢的人魚，簡直像是複製的、姿態幾乎全然相同的雕像。路的盡頭處可見一名男子的小小的背影，成爲畫面中唯一暗示著動態的元素。

〈蕾絲花邊的隊伍〉的畫面中，描繪出寬闊的道路上有一座凱旋門，更遠處則又有另一座凱旋門。此處應是都市的邊緣盡頭。自三〇年代中期起，德爾沃描繪了不少身穿蕾絲花邊衣裳的女性，這幅作品

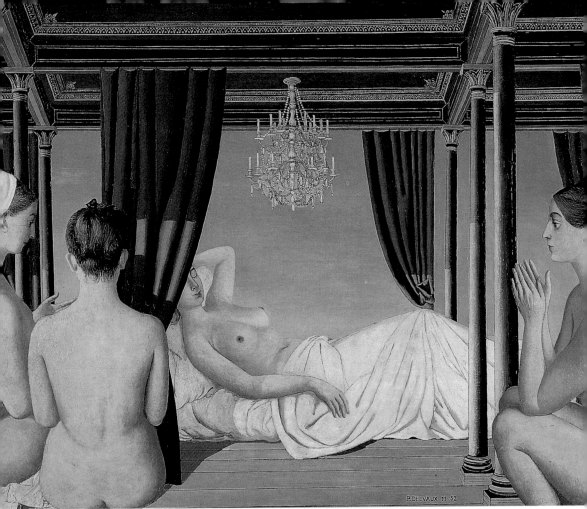

水晶吊燈　1952年　油畫木板　120×150cm　私人收藏

於一九三六年，正是德爾沃藝術世界中的都市成型的初期，凱旋門的
出現也是首見；這些女性步向遙遠的凱旋門，或許也就象徵著德爾沃
步向都市主題的過程。這也是他採取對稱透視法的典型作品。

　　〈小鎮破曉〉（1940）的構圖空間以街道和階梯為中心，街道兩側　　　圖見36頁
是希臘帕特農神殿風格的建築，左側可見競技場般的圓形建築。出現
在德爾沃畫中的「古典風景」和安格爾有密切的關聯。畫面中右前方
的裸婦與左側全裸的年輕男子，此種組合令人聯想起他一九三九年的
作品〈探訪〉，但是與〈探訪〉的敘事情節不同的是：此作中的女性　　　圖見82頁
似乎正在召喚年輕人。是否可以因而認為是兩人的相會？〈小鎮破
曉〉完成於〈探訪〉的次年，因此讓人產生此種戲劇化的臆測。

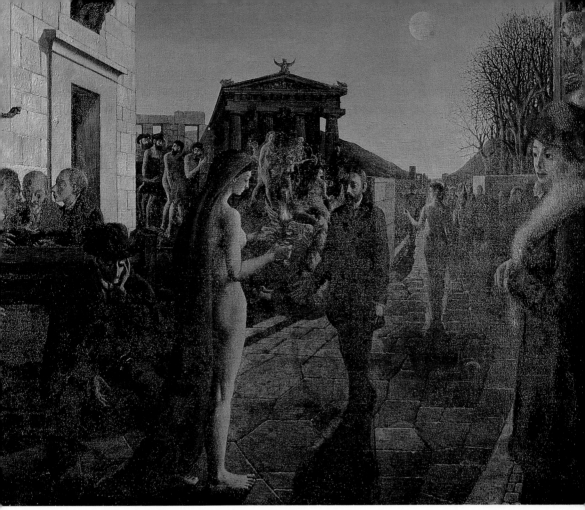

兩個時代　1941年　油彩畫布　143×175cm　私人收藏

　　德爾沃屢屢被與安格爾相提並論。在克勞德・史巴克（Claude
Spaak）撰寫的德爾沃評傳中，就將德爾沃與安格爾的作品並列，強
調兩者明顯的類似性，認為兩人的氣質相同，安格爾和德爾沃同樣
對古典希臘羅馬時代熱衷，喜愛閱讀荷馬的史詩作品，同樣喜好音
樂，特別是德爾沃喜歡鋼琴、安格爾偏好小提琴，而且他們都是莫
札特、貝多芬的音樂迷。史巴克甚至認為，德爾沃的繪畫也和安格
爾的老師大衛的風格相似。

　　〈兩個時代〉（1941）的畫中人物讓人聯想起〈月之位相〉系列
連作。林登布魯克坐在畫面左前方，背後三名交談著的男子同樣出
圖見84頁　現在〈月之位相 II〉的研究室中；行走於道路中央的男子則是委託

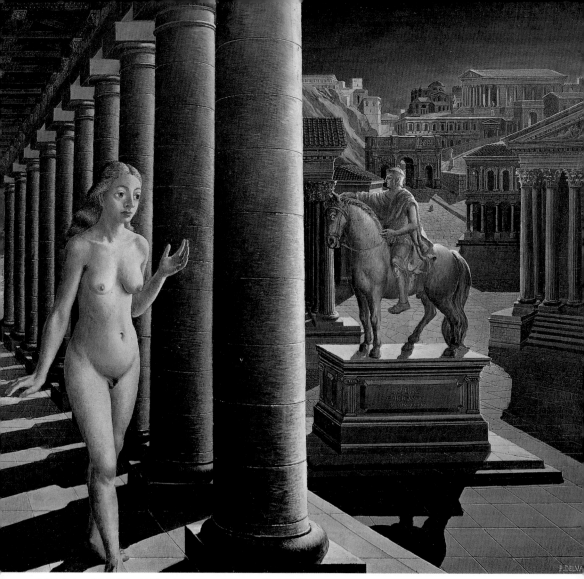

囚禁之女　1942年　油畫木板　87×100cm　私人收藏

林登布魯克鑑定的人。這幅畫作與其他作品有所不同而受到矚目。
遠方充當背景的人們全部朝著同一方向前行，似乎有什麼事情引起
他們的好奇，異於德爾沃畫中的都市居民總是漠然、無表情的特
徵，成為例外。不過，畫面的城市道路，略為彎曲、並不寬闊，則
依然是德爾沃的城市典型。

　　德爾沃畫中的女性經常有著相同的臉孔、甚至姿勢也全然相
彷，〈囚禁之女〉（1942）和〈回聲〉（1943）兩幅畫作中的女子就

囚禁之女（局部）
1942年　油畫木板
（右頁圖）

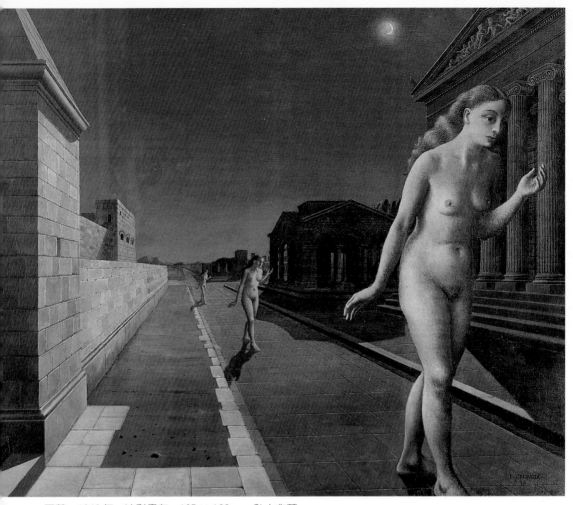

回聲　1943年　油彩畫布　105×128cm　私人收藏

曾反覆的出現於德爾沃的作品。〈囚禁之女〉又名〈荒廢的都市〉，
〈回聲〉則又被稱爲〈神秘街道〉。兩幅作品的風格雖異，但是裸身
的女子同處於人煙稀少的古代都市之中，人與建築都在畫面上留有
長長的影子，此種氛圍與基里訶的作品有共通點，特別是〈囚禁之
女〉，有著列柱的迴廊和放置雕像的廣場，與基里訶風格相近的感
覺特別顯著。

　　這兩件作品中的都市景觀並不相同，但畫中女子的姿態幾乎完
全一致。〈囚禁之女〉行走於月圓的都市中，建築景觀是畫面的主
體；〈回聲〉的構圖較爲單純，延伸向遠方的街道構成了空間主

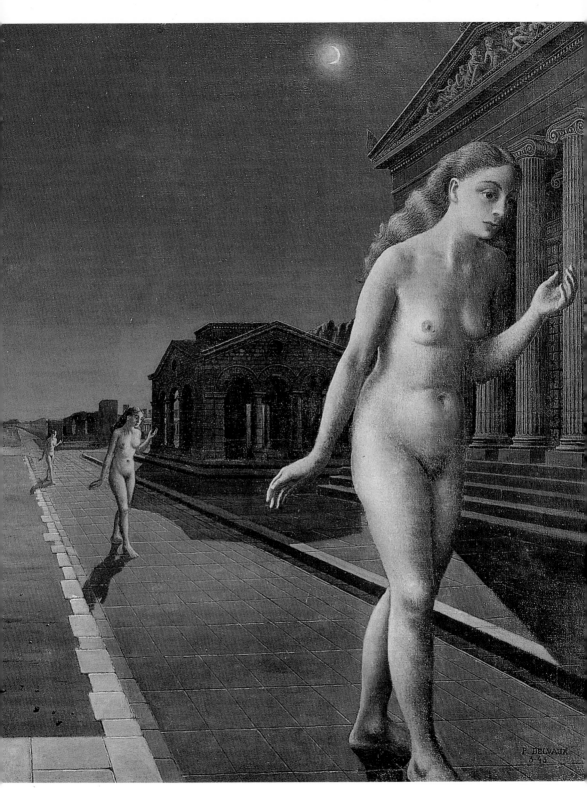

回聲（局部） 1943年 油彩畫布

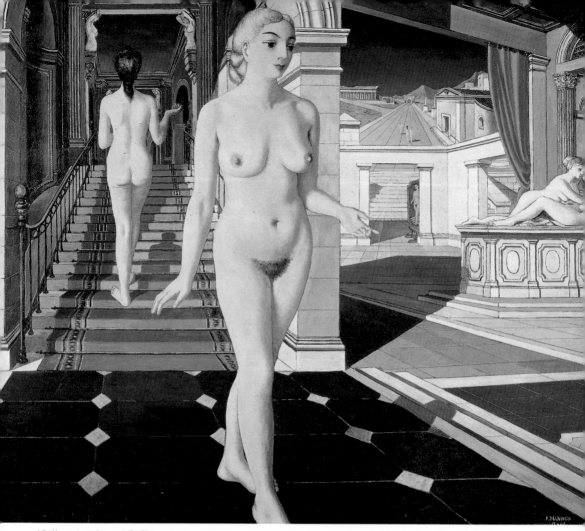

樓梯 1946年 油彩畫布 122×152.5cm 甘美術館（Musee des Beaux-Arts, Gand）收藏

軸，空間的透視與三名女子的遠近比例，形成了微妙的關聯。

　　對於自己作品中的女性是否重覆或為同一人，德爾沃說：「那不是很重要。即使那些女性真的全部一樣，那也是無傷大雅，重要的不是在女人改變而是環繞在她們周遭的改變。你應該可以了解，你可以一直使用同一個人物或大體相同的人，畫出很多的畫作，你可以用一種心理畫出三十幅詩意全然不同的作品。人物所穿的衣著在改變，穿衣的人可以是同一個人，可是她們還是改變了，因為她們改變了氣氛。」

　　樓梯是德爾沃都市景觀中的重要元素，不論房間、或由房間通

樓梯（局部） 1946年
油彩畫布（右頁圖）

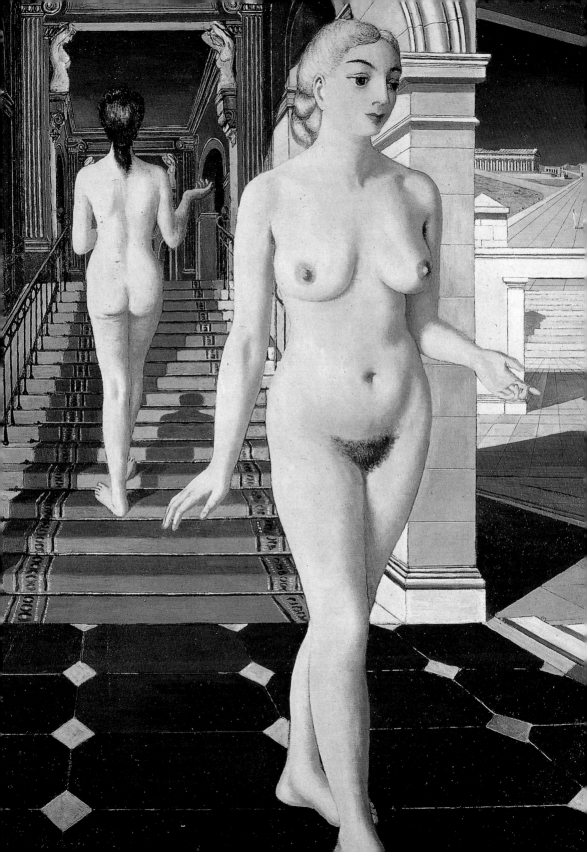

往室外的道路，均可看見樓梯，因此德爾沃自然而然的也以「階梯」做為作品標題。現代西洋美術史中，階梯和裸體的組合，以杜象一九一一年的〈下樓梯的裸女〉最為有名，而德爾沃畫中的裸體女子行走於階梯，固然與杜象有淵源，但德爾沃不同於杜象的是：他關心的並非是裸女的運動狀態，他只是將樓梯和裸女都視為都市風景的元素。一九四六年的〈樓梯〉，畫面右邊的石造建築與左側鐵製扶手的樓梯形成明顯對比，顯示裸身的女子能夠自由的往返於這兩處不同的空間。但是一九四八年的〈樓梯〉則展現了迥異的光景，樓梯所在的空間原本就以鐵和玻璃等材質建構，由此處可望見遠方的起重機，德爾沃出其不意傳達了這就是他的都市的想法。身著蕾絲洋裝的女子，她所站立的樓梯下方，有著平行鋪排的木質地板，地板近寬遠窄，這也是遵循透視法的畫法。

〈林中車站〉的畫中景緻是梅爾亨的風景。四列並行的軌道上，中央是啟動客車的車頭，右側是貨車，左側則是車廂上寫著代表二等和三等車廂阿拉伯數字 2 和 3 的客車。有著白牆的車站、架設著電線的電線桿、樹與樹交織處的空隙可見晴朗的天空，但奇特的是：分明還是白晝，路燈卻已亮起。這樣的情景難免令人聯想起馬格利特畫中晝夜並存的景象。

火車頭或火車象徵了德爾沃以彩筆描繪的記憶與鄉愁。畫中兩名少女的背景，可能就是他童年所見；火車頭冒著煙，卻無法辨視此刻是否即將開動。德爾沃以細密筆法描繪的火車頭，與速度動力均無關，反而更像是玩具。

圖見 118 頁

裸女與火車，是德爾沃作品構圖的代表性組合，〈鐵的時代〉則是這一系列主題中的代表作。畫面的視點是由火車的尾端望向車站，並且可以看見鐵架搭成的月台。畫中裸婦究竟躺臥於什麼樣的空間卻是難以推測。此一空間似乎有屋頂，但又看不出有牆壁或窗戶，因此像是一處完全敞開的空間。此一空間與火車站之間以道路相隔，以水泥鋪設成的道路上還散落了幾顆石頭。

德爾沃以女性和火車並置組合的作品中，穿著衣物的女性居多，全裸的女性則少之又少，〈鐵的時代〉便是這少數的例子之一；是畫中女子並未將視線投向火車，神情顯得有些漠然，但是她

樓梯　1948 年
油畫木板
149 × 120cm
日本橫濱市收藏

鐵的時代　1951年　油畫木板　152×240cm　歐斯坦德市立美術館收藏

119

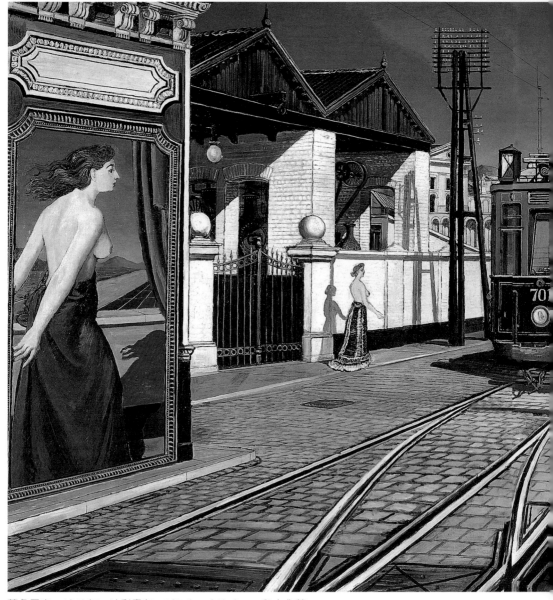

藍色電車　1946年　油彩畫布　121.9 × 243.8cm　私人收藏

的手勢彷彿意有所指。德爾沃的畫中人物總是無言,卻以身體的姿
勢訴說了什麼。

　　德爾沃經常描繪在軌道上行駛的火車或電車,〈藍色電車〉這
件作品屬於後一類構圖的作品。電車行駛的軌道所在的市區街道
上,可見四名女子,其中以右側、伸出左手的女子最為特異,她的

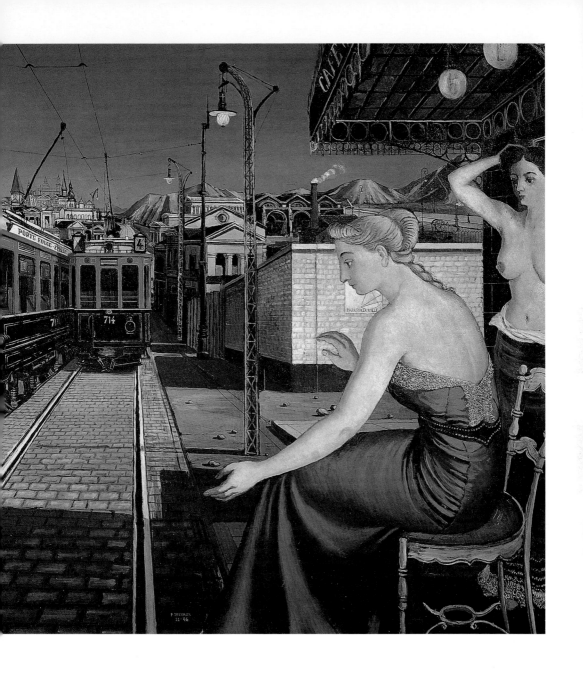

手指明白的指向電車軌道的某一點，兩條軌道中，左側鐵軌自此點轉向右側。此幅畫作品的構圖將古典的風景與電車軌道結合，興味深遠。

圖見52、122頁　　在〈夜車〉和〈鄉村道路〉中，德爾沃描繪的鐵軌除了橫跨畫面，往往以彎曲的弧線由畫面的前方向內部深處延伸，這兩項特

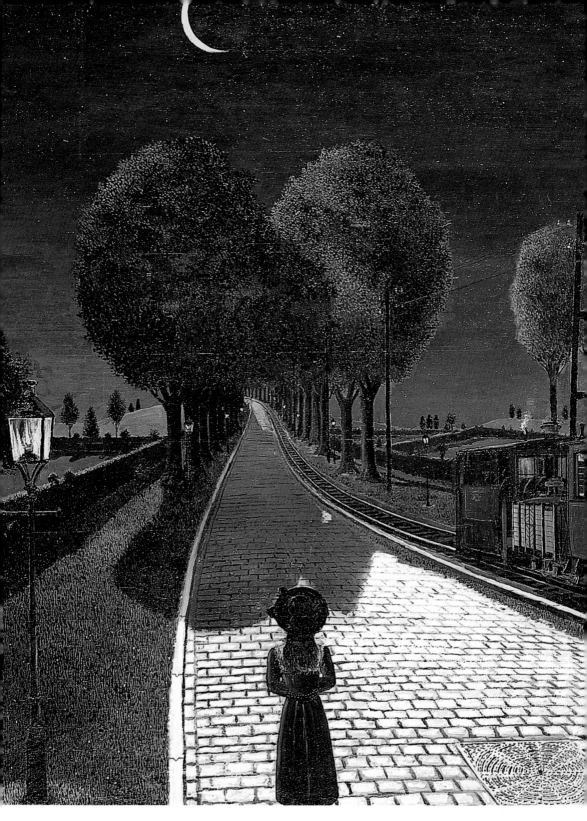

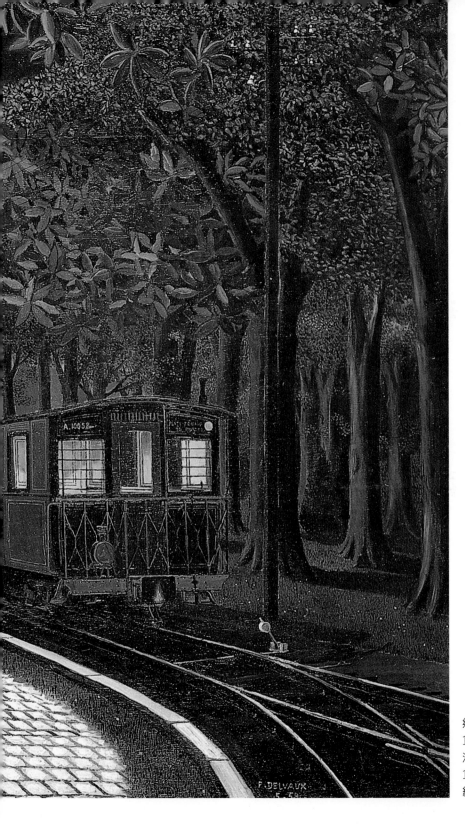

鄉村道路
1959 年
油畫木板
122 × 183cm
紐約私人收藏

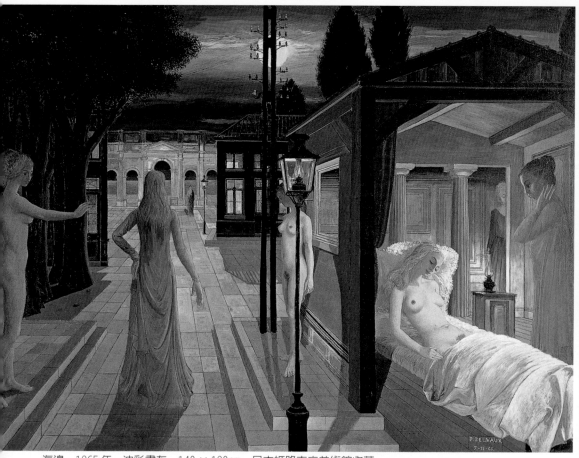

海邊　1965 年　油彩畫布　140 × 190cm　日本姬路市立美術館收藏

徵、尤其是後者〈鄉村道路〉（鐵軌呈弧線），觀眾往往看到的是火
車的尾端，〈鐵的時代〉也就是此種典型。德爾沃採取此種手法，
象徵著火車逐漸遠去。如前所述，德爾沃畫中的火車與速度動力無
關、並未予人奔馳的印象，因此所謂的「遠去」也並非指一種動
態，而是象徵遠離都市。

　　不論〈夜車〉或〈鄉村道路〉，畫中都有一名女子站立，目光圖見 52、122 頁
尾隨著火車遠去的蹤影，她們同樣無法離開都市。此情此景正是德爾
沃同年的體驗，火車更寄託著他心中的異國夢的情懷。總而言之，火
車並不只是單純的交通工具，而是他置身其境的憑藉。

　　再就德爾沃建造的都市的觀點而論，火車軌道總是向都市外延海邊（局部）1965 年
伸，此乃爲了保有都市的封閉性和獨特性，換句話說，德爾沃畫中的油彩畫布（右頁圖）

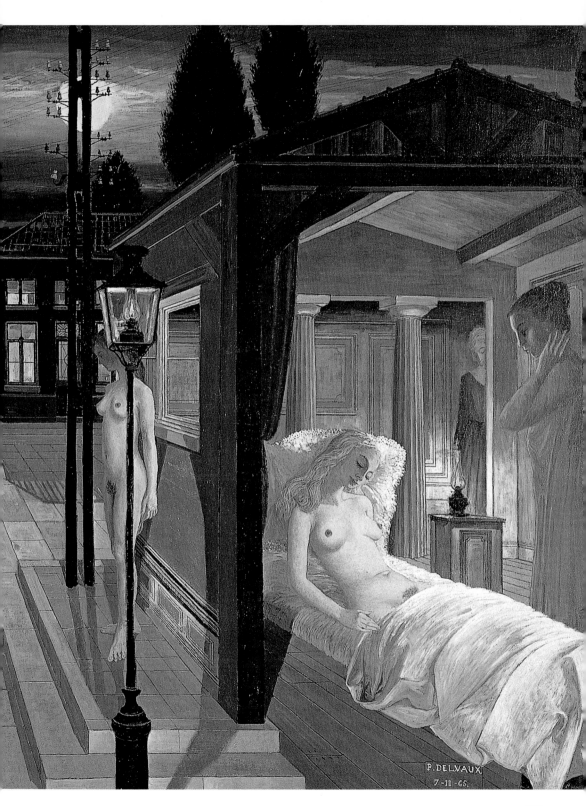

高架橋　1963年　油彩畫布　97.5 × 127.5cm　紐約私人收藏

火車其實是沒有目的地的。德爾沃建構的世界是絕對卓然獨立的。

　　〈海邊〉的畫面，筆直地向遠方延伸的道路盡頭可見到海。街道右側的建築物中，有一名躺臥於床上的女子，她的姿態與一九三二年〈沉睡的維納斯〉大體相同，由此可知，這畫中女子就是維納斯，是由海中泡沫生成的維納斯。在有著維納斯的風景中，卻可以看到路燈和電線杆，顯得十分有趣。海岸邊是一座人工建造的公園。對德爾沃而言，這就是海的風景。

　　〈克莉希斯〉也是一幅有樓梯的風景，樓梯扶手、屋頂都是以鐵製成的。左側是以石板鋪成的，路上還可以看到一個下水道孔蓋（在〈高架橋〉〈鄉村道路〉中亦可見），這證明了德爾沃建造的都市中，也有下水道或是地下管線呢！手持蠟燭的裸女，在他三〇年代末期的作品中就開始出現；這幅畫中，直立站在幽暗夜色中的女子，在不知來處的光源照亮下，身體顯得格外明亮。她背後糾結的衣裳，與畫中背景以直線爲主的構圖形成了對比。

　　畫面中央有兩棟大樹的影子，這就是標題〈影子〉的由來。大樹環繞而長，左側有直達海岸的鐵軌；鐵軌沿著海岸迂迴而行，到左方逐漸消失，取而代之的是右方依據透視法而描繪的木板走道筆直地凸出伸入大海，德爾沃的意圖就是要形成對比。坐在此處的女子，可能也是人魚吧！她對樹木的影子、貨車全然漠不關心，只是

圖見 74 頁

圖見 122 頁

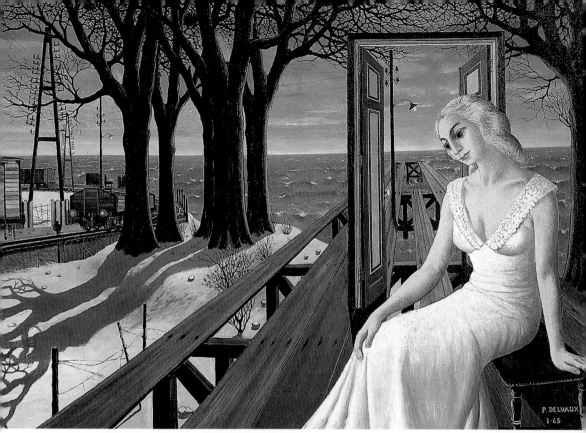

影子　1965 年　油彩畫布　124.5 × 231cm　私人收藏

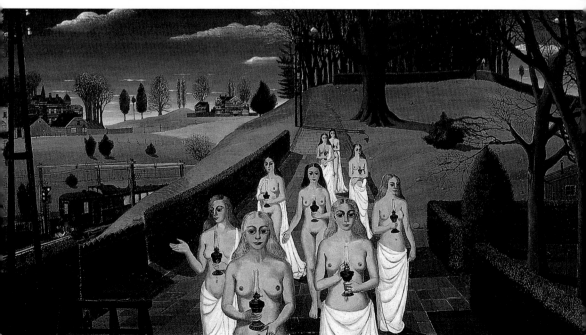

隊伍　1963 年　油彩畫布　122 × 244cm　保羅德爾沃基金會收藏

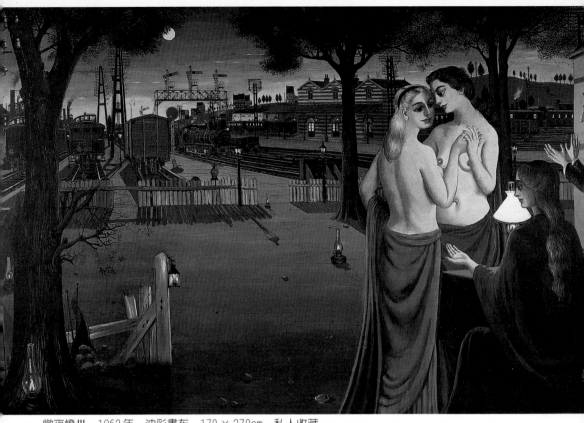

常夜燈III　1962年　油彩畫布　170 × 270cm　私人收藏

凝視著某處。完成〈影子〉的同一年（1965），德爾沃創作了另一幅〈島〉，畫中同樣有一名坐在木製走道上的女子。這名女子上半身裸露，大海環繞於四周，對面則可見小小的島嶼。海面興起波瀾，是這兩幅畫的共通處，因此也可視為連作。

　　德爾沃自一九六一年開始進行〈常夜燈〉系列連作，這幅〈常夜燈III〉則是系列中的最後一幅。燈，很早成為德爾沃作品的主題之一，但在五○年代至六○年代末期他大量且頻繁的描繪，燈，並非只是風景的部分，甚至具有放大特寫風景的重要作用。〈常夜燈〉連作也同樣可看出燈光在畫面中的此種作用，此幅作品的特色是將有火車的風景與燈火相結合，畫面中安排了各式各樣的燈火。林登布魯克再度於畫面右方現身，令人聯想起〈月之位相〉，林登布魯克與燈光相互搭配的關係，或許說明了畫家何以將他安排於此的理由吧。

常夜燈III（局部）
1962年（右頁圖）

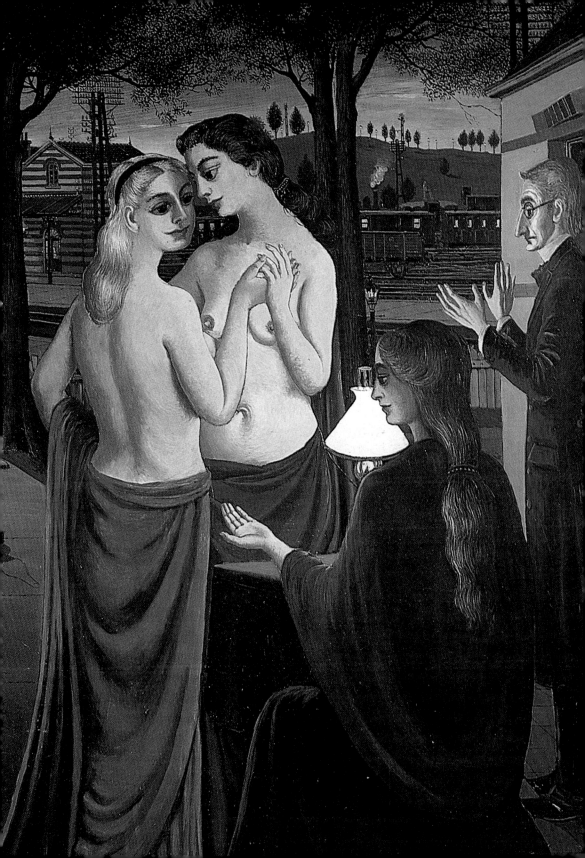

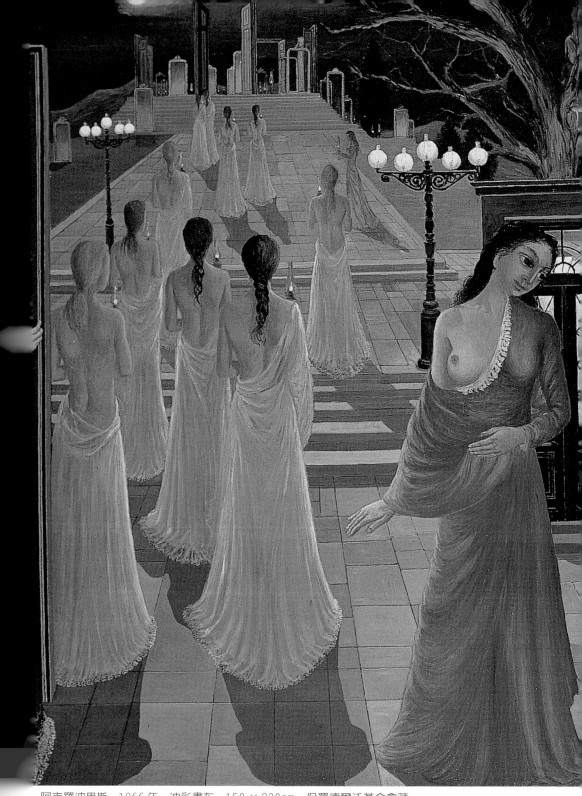

阿克羅波里斯　1966年　油彩畫布　150×230cm　保羅德爾沃基金會藏

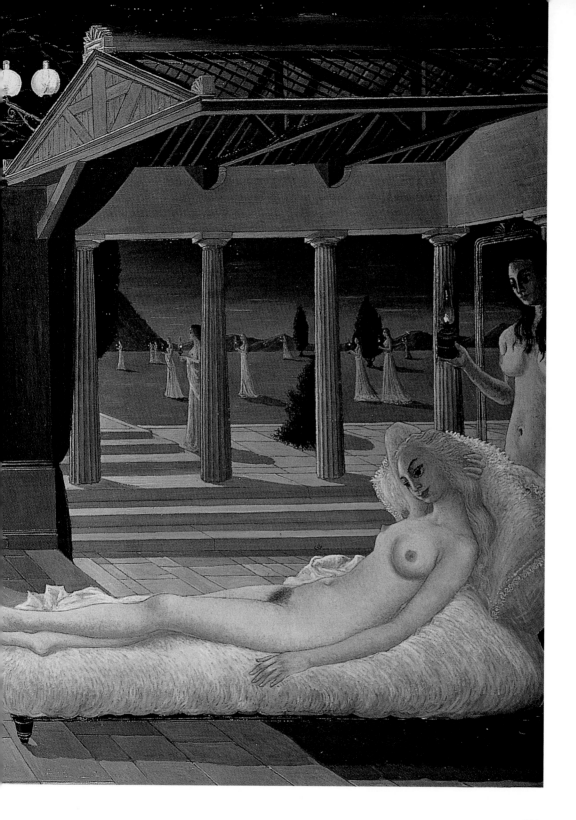

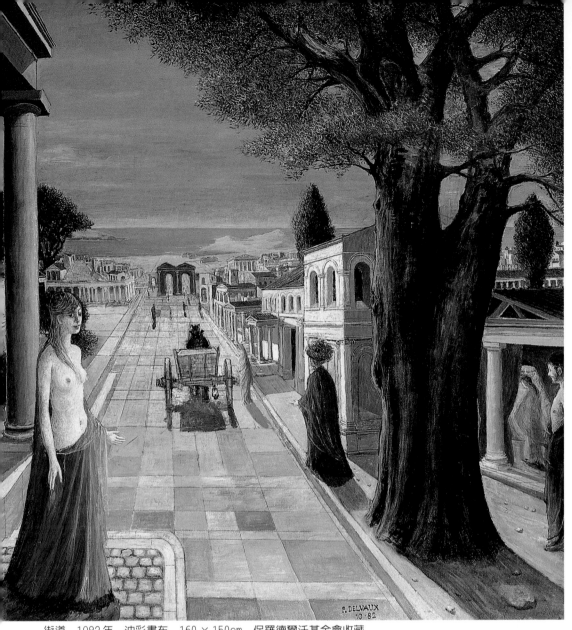

街道　1982年　油彩畫布　160 × 150cm　保羅德爾沃基金會收藏

　　〈街道〉（1982）、〈通往羅馬之路〉（1979）同樣是以街道爲主
題的作品。〈街道〉描繪了一條通往海邊的道路，罕見的馬車在此
出現，不過，德爾沃建造的都市中從來沒有汽車或腳踏車，或可說
這也就是他的都市的特徵之一。

　　〈通往羅馬之路〉畫中的道路相當寬闊，同樣寬敞的道路出現在
一九八○年的作品〈夜之使者〉和八一年的〈向費里尼致敬〉等相

向費里尼致敬　1980年
油彩畫布　140 × 220cm
保羅德爾沃基金會收藏
（右頁上圖）

陌生人　1977年
油彩畫布　150 × 150cm
新魯汶博物館收藏
（右頁下圖）

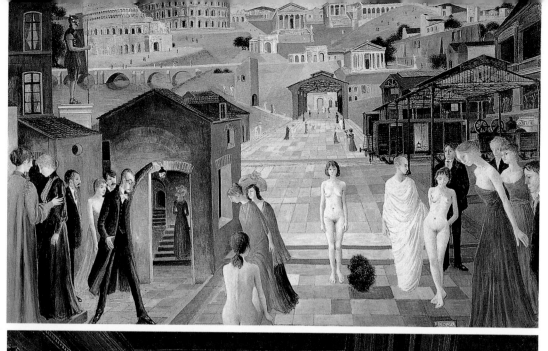

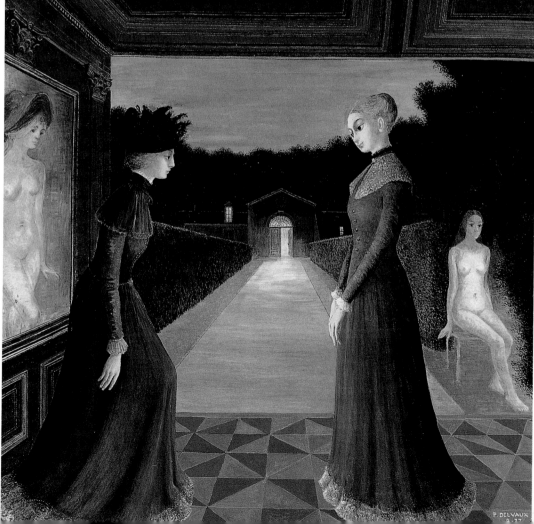

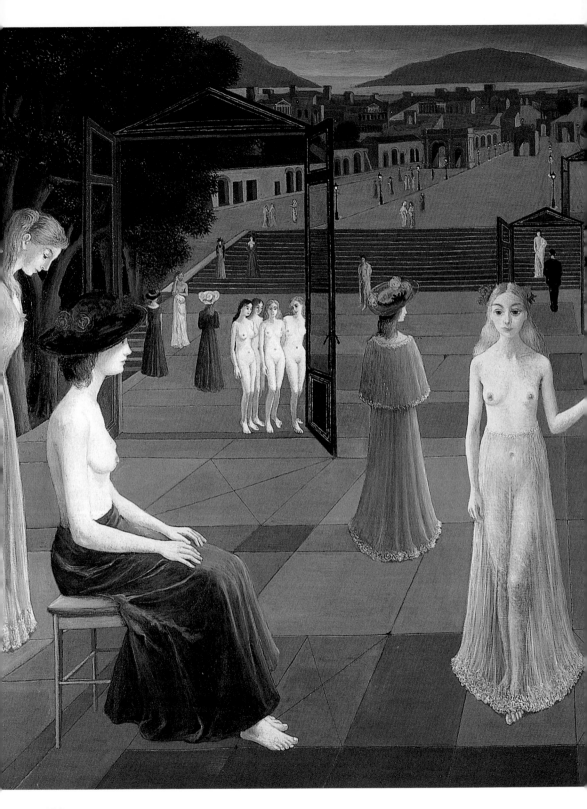

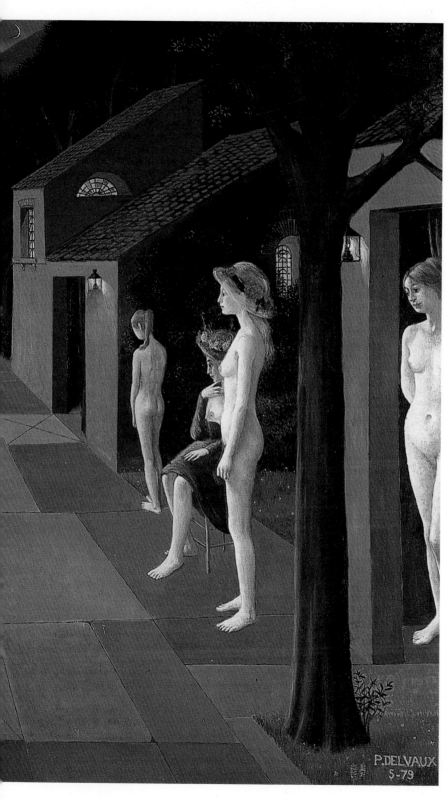

通往羅馬之路
1979年　油彩畫布
160 × 240cm
保羅德爾沃基金會
收藏

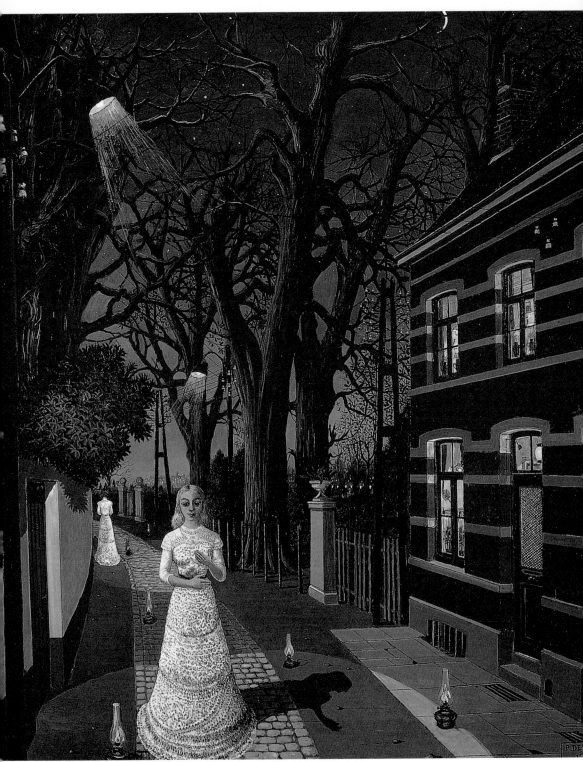

光線　1962年　油彩畫布　150×130cm　保羅德爾沃基金會收藏

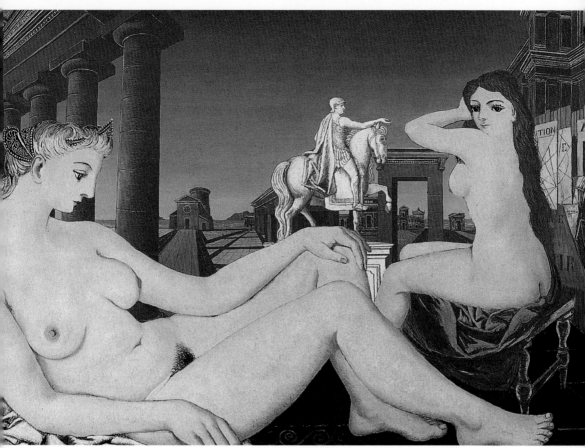

有雕像的裸女　1946年　油彩畫布　122×183cm　私人收藏

近時期，也是德爾沃此一階段作品的特色。在此畫中，街道漸次向上昇起，觀者彷如能夠站在高處遠望寬廣的街道，相形之下，〈街道〉一作中，觀者則是採取了反方向、視線向下直達海邊。

（三）廣場

　　在德爾沃的作品中，可以看見的建築有神殿、教堂、車站、工廠和私人宅邸等，而且這些建築都相當易於分辨，但除此之外的建築則難以由外觀判別。例如神殿與廣場的關連總是如影隨形，神殿前的廣場是以石板鋪設而成，中央則置放著雕像，而連接著廣場的車站也偶爾可見，但在德爾沃的作品中的頻率不高。

　　除了上述兩種類型的廣場，德爾沃描繪的都市中，還有一些為

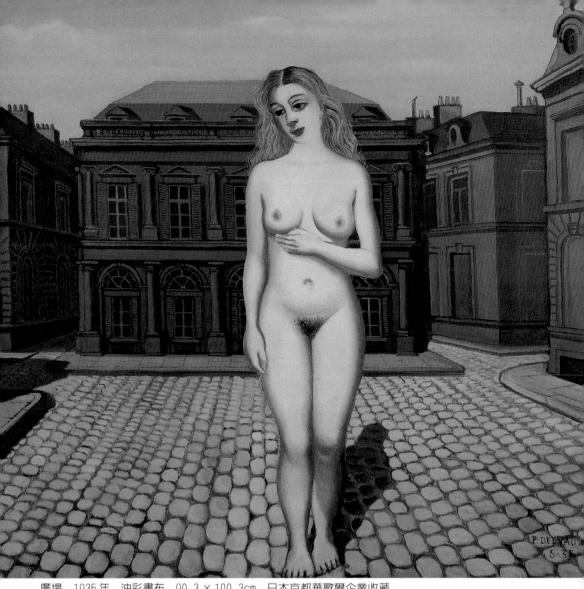

廣場　1935年　油彩畫布　90.3×100.3cm　日本京都華歌爾企業收藏

了區別街道而營造的空間，例如〈海灘嬉戲裸女〉一畫中所描繪的　圖見43頁
海面上，有著一處石造空間，這就是一個例子。公園也是標準形式
的廣場空間。還有人魚嬉遊於海的此一類型繪畫中，也可視爲廣場
的一種。總而言之，在德爾沃的畫中，除了街道以外的開放空間，
均可視爲「廣場」。

　　觀者一眼即可分辨，廣場和街道的空間形式、景觀均截然不
同；聚集於廣場或街道上的女子，姿態也更有不同，但兩者相互比　廣場（局部）　1935年
油彩畫布（右頁圖）

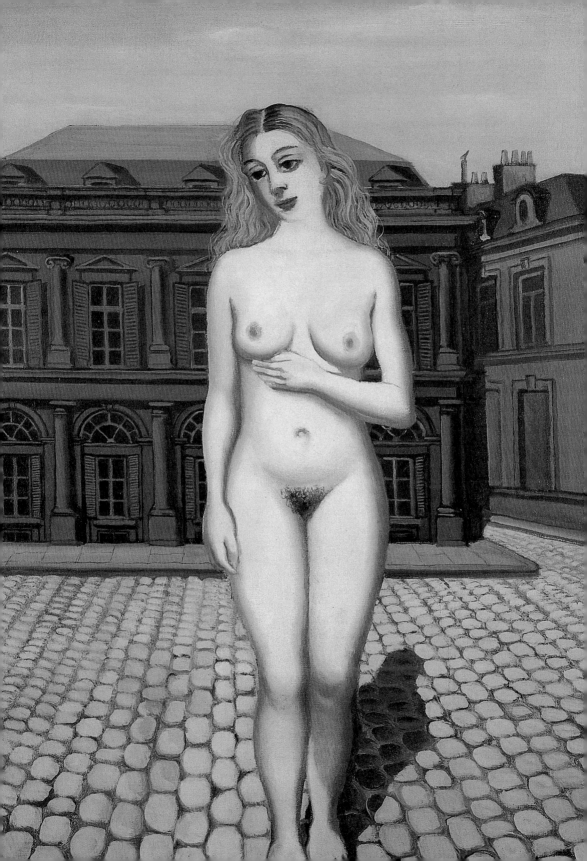

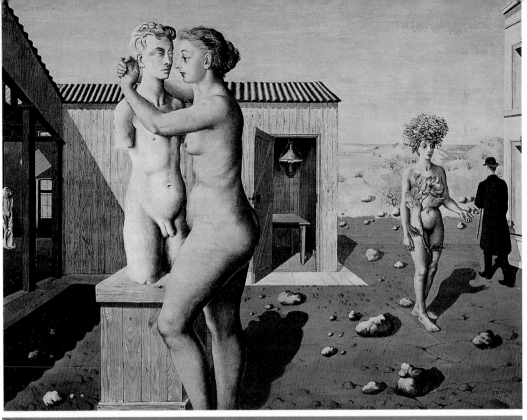

較，廣場上的女子的樣貌更顯得多樣化，德爾沃畫筆下的她們，經常為了因應某一情境而展現特別的動作姿勢，這也就是所謂的「開放性」吧！就此點而言，德爾沃正有意區分廣場和街道乃是具有不同特質的空間。

圖見138頁

早在一九三五年，德爾沃就有以〈廣場〉為題的作品，畫中全裸的女子獨自一人站立於廣場上，就德爾沃的想像的都市計畫而言，這幅作品可說是極為重要的一件。廣場是歐洲都市的要素之一，就此點意義而論，德爾沃自我建構的想像都市仍然忠於現實，只是他的都市並沒有城牆。

廿世紀的畫家中，除了德爾沃，其他以廣場為主要構圖而聞名者就屬基里訶了。基里訶同樣是根據自我想像建造都市的畫家，但是有關他的都市景觀的分析顯然較德爾沃為少，而在這些訊息中，又以廣場佔了絕大多數。基里訶描繪的廣場幾乎不見人蹤，廣場本身就是作品的主體，而非人聚集的場所，相反的，他的廣場是排除人的空間；德爾沃的都市廣場則正好與基里訶完全相反，形形色色的人聚集於廣場上。如果說，基里訶的廣場是一個真空的空間，那麼，德爾沃的廣場則浸潤於都市整體的空氣之中，兩者的差別關鍵就在於廣場與人的關係。

都爾沃的都市居民以全裸的女性為主，這也是他的世界被認為是非現實的主因；就都市本身而言，德爾沃的都市並非特別非現實，反倒是作品中的細節傳遞了此種非現實的特質，裸女就是此細節的一種。不過，最奇特的應是：這些都市景觀又嚴密的依循透視法而呈現。這也正是「設計師」德爾沃不同於常人之處。

〈畢格馬利翁〉（pygmalion）（1939，畢格馬利翁是塞浦路斯的國王，熱戀自己所雕的少女像）〈朗唱〉（1937）和〈廣場〉（1935）雖然同樣以廣場景致為表現對象，但是構圖卻極為不同，其中以〈廣場〉完成最早，顯示了德爾沃對這個議題的關心。三幅作品反覆地描繪了影子，顯而可見的是受到基里訶的影響。

如果將三幅畫作比較，〈畢格馬利翁〉與〈朗唱〉是相當不同的作品。德爾沃雖然在〈畢格馬利翁〉中再度的引用了希臘神話，但若解讀此畫，他顯然將角色互換了，雕像成為男性，而雙手環抱

畢格馬利翁　1939年
油畫木板
117 × 147.5cm
布魯塞爾比利時皇家美術館收藏（左頁上圖）

朗唱　1937年
油彩畫布　70 × 80cm
保羅德爾沃基金會收藏
（左頁下圖）

著雕像的主人翁則是一名女性。研究德爾沃繪畫的學者將這兩幅畫歸類為「廣場」類型，如果引發異議也並不令人意外，唯一的理由可能是兩幅作品也難以劃入街道類型吧。

如果以時間順序排列，〈廣場〉是時間最久遠的一幅，如前所述，此作展現了廣場的正統景觀典型。要論述一九三七年〈朗唱〉的空間是廣場，則似乎有些困難，就是街區道路也難以分類，畫中人物甚至也不是男性，而畫中還有畫，引用了馬格利特的超現實女性。總而言之，德爾沃的繪畫無庸置疑的屬於古典風格，他甚至引用了甚多基里訶、馬格利特的作品，進行再詮釋。

以〈沐浴的精靈〉為題的第一幅作品出現於一九三七年。遠景處是造雨的工廠建築，寬廣的前景則是在岸邊海水中弄潮的裸女。此畫另有一標題〈人魚們〉，由此亦可得知，海中弄潮的就是人魚。如前所述，德爾沃畫中的人魚姿態多變，她們的姿態與波浪的起伏相呼應，因此形成了一種動感，畫面最前方橫躺的人魚手著持著一把扇子，扇子的花紋

沐浴的精靈　1937 年　油彩畫布
130 × 150cm　私人收藏

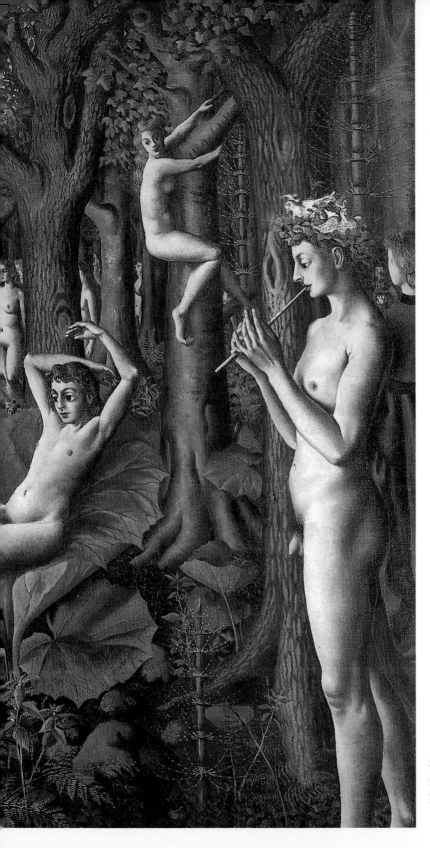

林中甦醒　1944～45年
油彩畫布　170 × 225cm
東京私人收藏

145

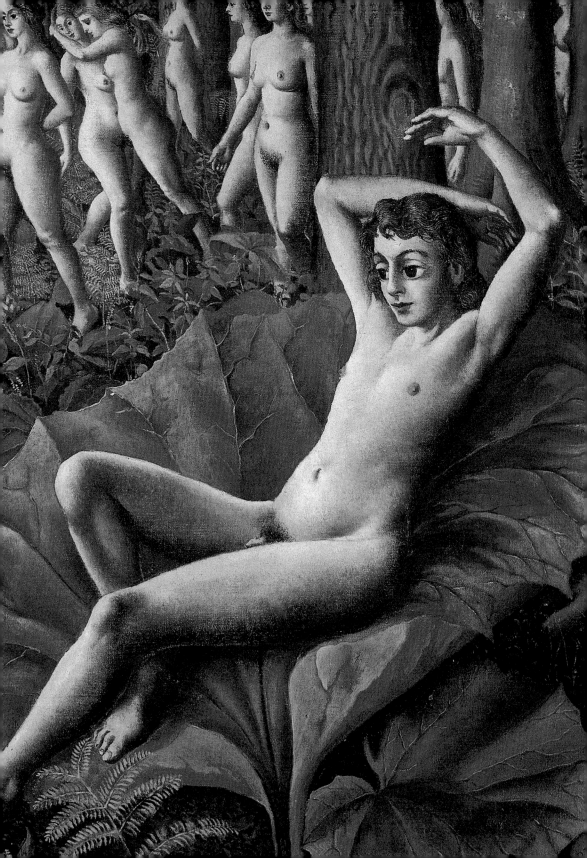

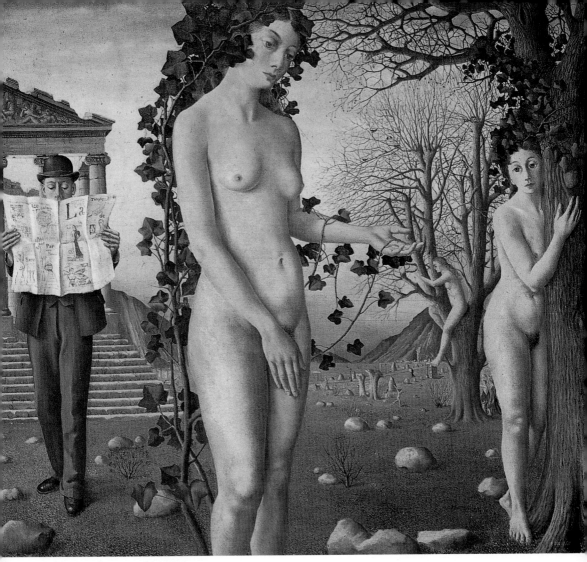

街上的男人　1940年　油彩畫布　130×150cm

林中甦醒（局部）
1944～45年　油彩畫布
（左頁圖）

就和遠景左側建築物屋頂的裝飾相同，因此或可以論斷，這棟建築就是人魚的住所。

　　森林的圖像在德爾沃的作品中極為稀少，〈林中甦醒〉（1944～45）描繪的是森林開始都市化的情景。作品左側的人物是林登布魯克，相對位置的右側則是一雙性人；雙性具有鍊金術的特別涵義，林登布魯克手中正在鑑定的物品，可能也就是具有雙性象徵的物質吧。橫躺在大葉子上的人物同樣是雙性，至於四周的裸女則是林中的人魚；德爾沃在此將大海中的維納斯和人魚轉化置身於森

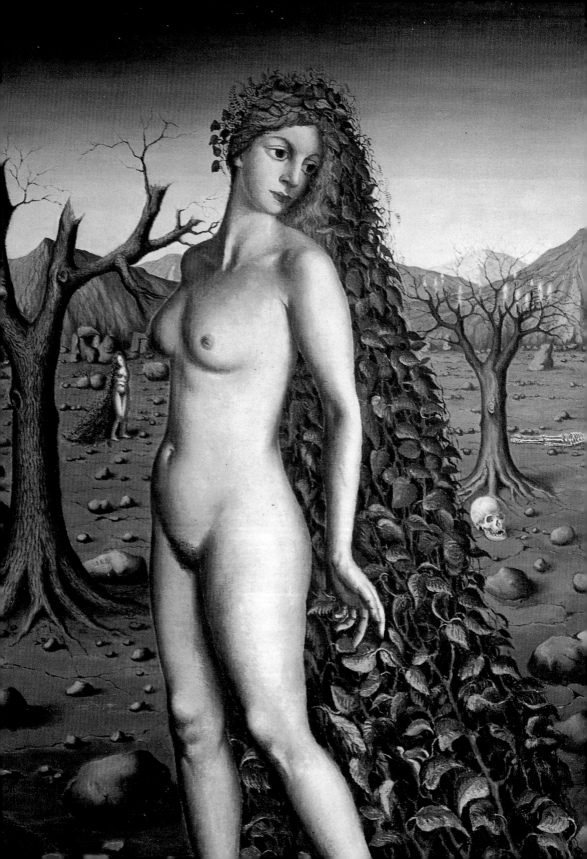

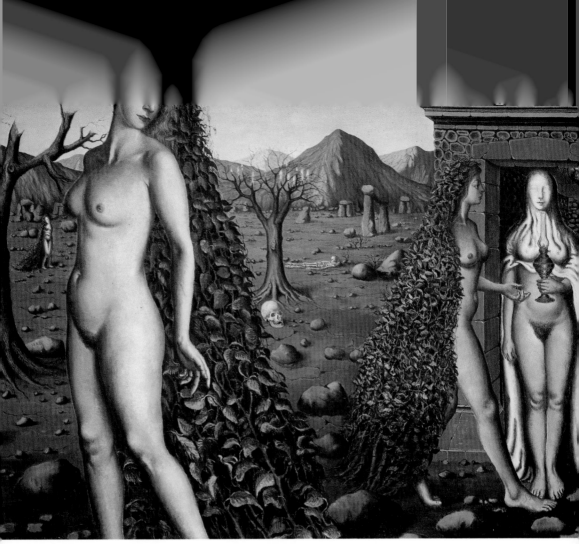

夜的呼喊　1938年　油彩畫布　109.7×145cm　倫敦私人收藏

夜的呼喊（局部）
1938年　油彩畫布
（左頁圖）

林，也將她們等同視為廣場上的女性，只是，唯一突兀之處是像是
猿猴般抱著樹木的那名女性。

　　〈夜的呼喊〉（1938）呈現了罕見的特色，令人深感興味十足。
畫面右半部顯現了尚未都市化的半自然，但是，樹木則又經過修
剪，顯示了人工之手大幅介入的痕跡，換句話這，這是一幅預見都
市化癥兆的風景。畫中描繪的兩名女子，她們的頭髮是長及地的樹
葉，在此半自然、半人工的空間與都市中，她們展現了人類的境
界。此作與〈林中甦醒〉相反，森林在此具有雙重意義性格，也就

149

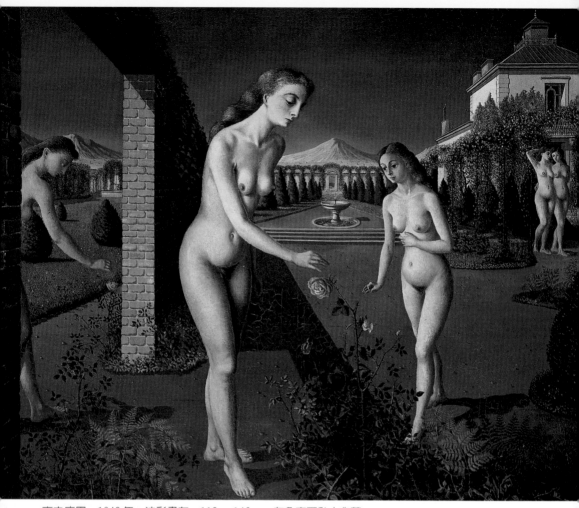

夜之庭園　1942 年　油彩畫布　112 × 146cm　布魯塞爾私人收藏
夜之庭園（局部）　1942 年　油彩畫布（右頁圖）

是都市化與反都市化的意念的相互抗衡。

　　〈夜之庭園〉（1942）雖然是這幅作品的標題，但畫中空間更像
是公園。所謂庭園，是附屬於私人宅邸的院子，因此要認定此畫中
的景象是庭園，其實，讓人們可以推測得知此一空間乃私人所有。
德爾沃未費心描繪地面的陳設，伸出右手的女性姿態柔和婉約，似
乎意欲採花，成為此畫相當具體的特色。與街道上所見的景象相比
較，這幅畫具有更強烈的現實性。

　　〈沉睡的都市〉應是神殿前的廣場，且是相當寬廣的廣場。特 圖見 22 頁

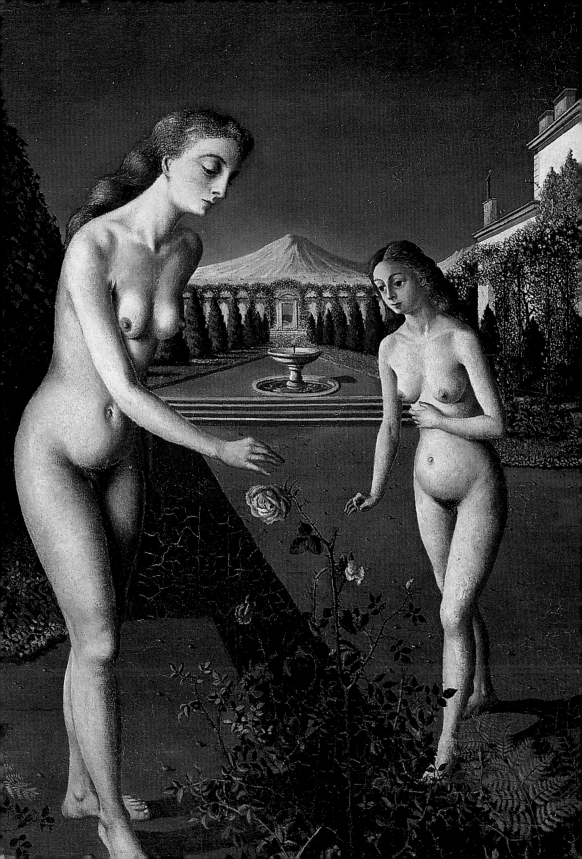

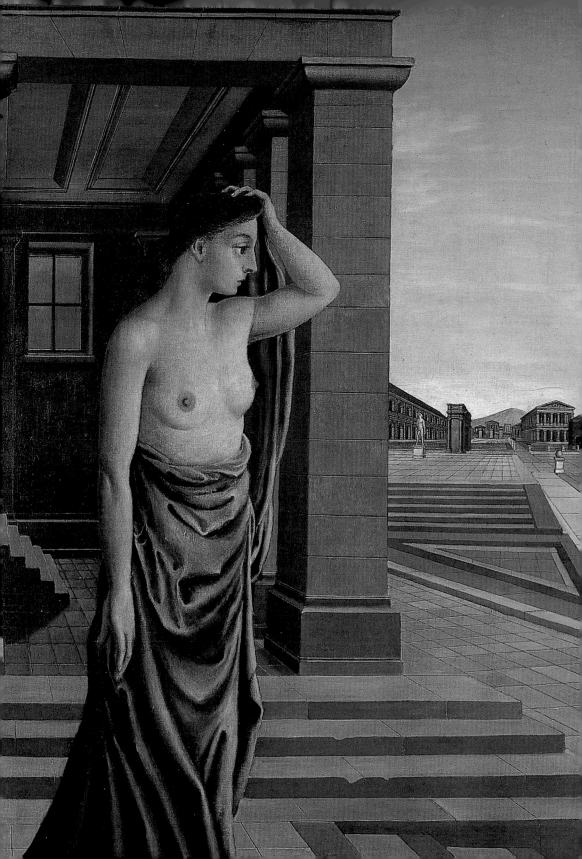

別是德爾沃描繪遠景充當廣場，畫面前方則是由廣場呈放射狀的街道景觀。街道上散落著石塊，路面似乎並未精心鋪設，如果與同一年完成的〈夜的呼喊〉相互比較，兩幅作品的廣場似乎有相當的關聯。右前方的女子頭戴葉冠，也與〈夜的呼喊〉有著相關的情節。這名女子背對廣場也具有象徵意義。如前所述，德爾沃的作品往往有引人入勝的故事情節，關於這幅畫作，人們也可解讀為：這是一齣都市自然化的戲劇。

〈灰色的都市〉（1943）中，遠處有凱旋門，中心的廣場相當寬廣。但是，畫中的階梯反而佔據了此一都市風景的焦點。左側建築物有兩座呈直角的階梯，加上遠景的階梯，就某種意義而言，共同構成了有如迷宮般的風景。不論階梯或路面的鋪設均形成了幾何秩序特色的風景。三名站立女子的關係呈三角形，也是幾何的對應關係，但是她們的視線分歧、姿態各異，再度強調了彼此毫無關係。

〈粉紅色的蝴蝶結〉（1937）背景的岩石山彷如壓頂般的迫近廣場。畫面中央區分出一道帶狀、向遠方延伸的空間。歐洲的都市中，官方建築物大都面向廣場，因此或可推論佔畫面右側大半的兩幢兩層建築可能是官方建築物；但是，官方建築經常位於都市中心，由此

灰色的都市　1943 年　油彩畫布　100 × 120cm
日本富山私人收藏

粉紅色的蝴蝶結
1937年　油彩畫布
121.5 × 160cm
安特衛普皇家美術
館收藏

155

紅色小鎮　1943～44年　油彩畫布　110×195cm　鹿特丹博曼斯‧凡‧博寧根美術館收藏

觀點來看，德爾沃描繪的景象應是都市周邊的新開發區域的街道。德爾沃建構的都市中，女性裸體成爲規律，因此身上包裹著衣物的女子就令人感覺並非德爾沃的都市居民；一個大大的蝴蝶結被丟棄於畫面中央的地面上，由此可知，這是畫中女子逐步步

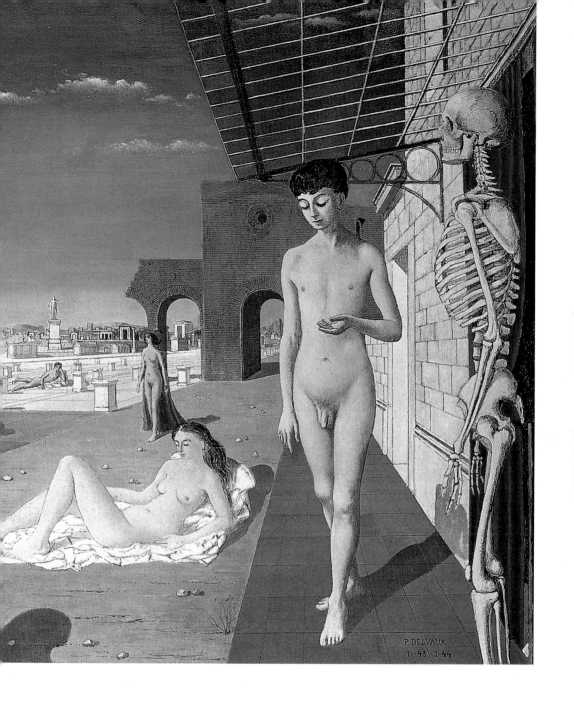

入德爾沃的都市的象徵儀式。

圖見72頁　　　　〈魔女的晚宴〉是一個在歐洲廣為人知的主題，德爾沃因此選擇
了此一主題做為他的都市風景。畫中，林登布魯克再度出現，至於
德爾沃經常使用於畫作中的道具之一──鏡子，也又在此處可見；

雖然鏡子在德爾沃其他作品中並非極重要，但是在此作的夜景中，鏡子宛如一道門，具有特別的意義，而林登布魯克依然與畫中裸女無關，猶如晚宴的入侵者。畫中女子的姿態相當多樣，其中幾人的頭髮上依然披著及地的樹葉。

〈紅色小鎮〉(1943～44)與〈沉睡的維納斯〉(1944)的場景雖然不同，前者為白晝，後者為夜晚，但空間上同為神殿前的廣場，畫面中央都有橫躺的維納斯，骷髏站立於她們附近，則是構圖的共通點。就神殿部分而論，〈沉睡的維納斯〉正面的列柱屬於希臘建築的愛奧尼亞式，左側建築物則與帕特農神殿同樣為多立克式柱式。〈紅色小鎮〉中，左前方的兩名女子僅有乳房裸露，這意味著她們是以豐滿乳房誘惑年輕人的人魚，但是人魚並不會直接滿足年輕人的欲望的。她們並非人類，因此，在德爾沃的作品中出現的年輕人往往是童貞的象徵。相對於人魚，骷髏則是死亡的誘惑。〈沉睡的維納斯〉中，由維納斯的正後方有一名雙手伸向空中的女子可以得知：人魚與月亮是相互關連的。這些細

沉睡的維納斯　1944年11月　油彩畫布
172.7×199cm　倫敦泰特美術館收藏

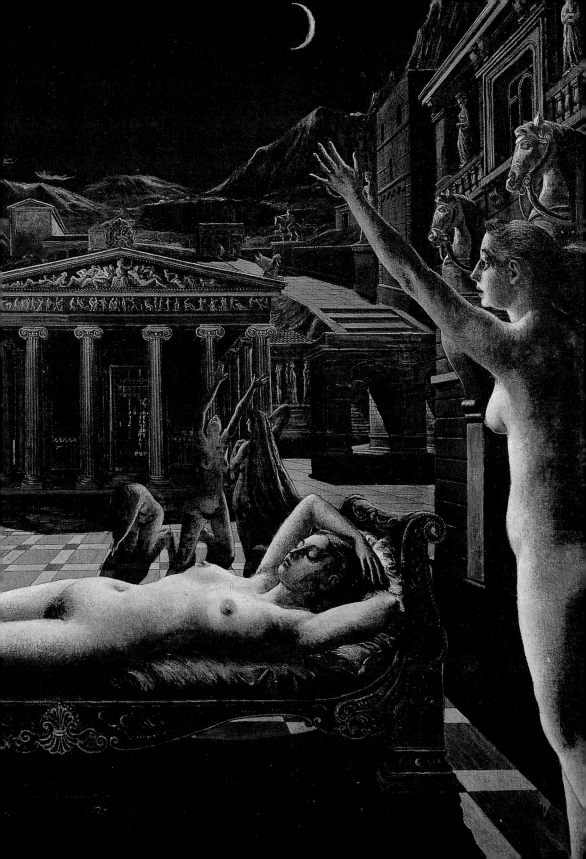

受胎告知　1949 年　油彩畫紙　99.5×159.7cm

節說明了德爾沃的廣場上的女子，她們的姿勢是具有動感的。〈紅
色小鎮〉中的廣場一直推展到遠方，都是平坦的土地，而〈沉睡的
維納斯〉中的廣場遠景則是突然隆起的小山丘，通往向上隆起的山
丘的道路途中建有凱旋門，在橫向的空間中另有一神殿的廣場，可
見一座小小的雕像。這兩幅畫作說明了德爾沃的都市構圖具有高低
起伏的複雜性，構圖令觀者深感興味十足。

圖見 156 頁

圖見 158 頁

　　〈夜之使者〉（1980）的構圖具有寬闊的透視，畫中可以眺望遙
遠的海洋。雖然標題名爲〈夜之使者〉，但畫中描寫的是白晝的光
景，僅有置放著油燈的周遭讓人感覺是稍微陰暗的。此種特質在馬
格利特的畫中亦可見。依往例，林登布魯克又出現於畫面中，中央
戴著帽子的女性是由海中登陸的；帽子是人魚能夠往返於陸地和大
海之間的魔力象徵。綠色的電車軌道橫過畫面中央，遠處則有數座

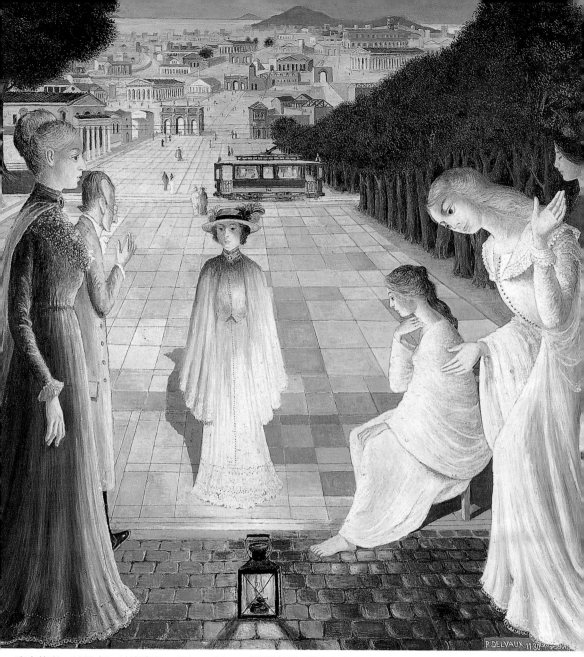

夜之使者　1980年　油彩畫布　150×150cm　保羅德爾沃基金會收藏

　　　　　　　神殿。由大海遠道而來的女子彷彿意欲傳達某些訊息，林登布魯克
　　　　　　　的姿態似乎顯示正在詢問這名女子。

圖見162頁　　　　〈隧道〉(1978)堂堂的在德爾沃的都市中出現了。這幅作品中
　　　　　　　的隧道則佔據了畫面中心。奇特的是：鐵軌就在隧道出口的正前方

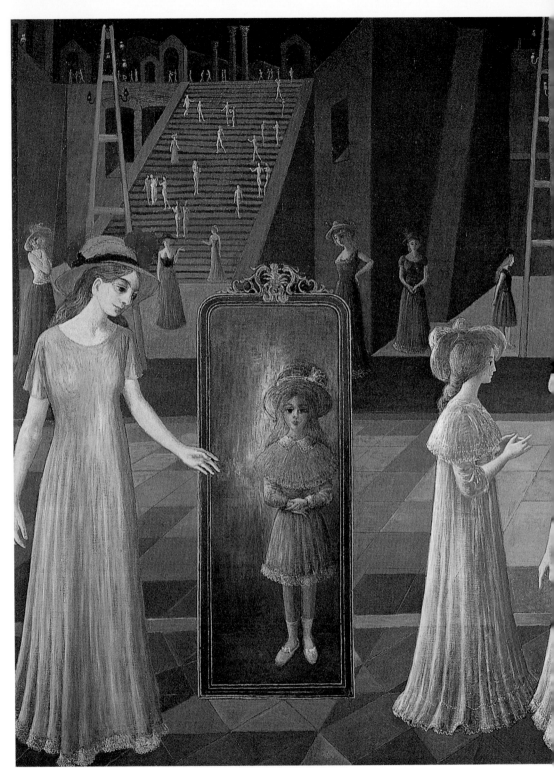

隧道　1978年　油彩畫布　150×250cm　保羅德爾沃基金會收藏

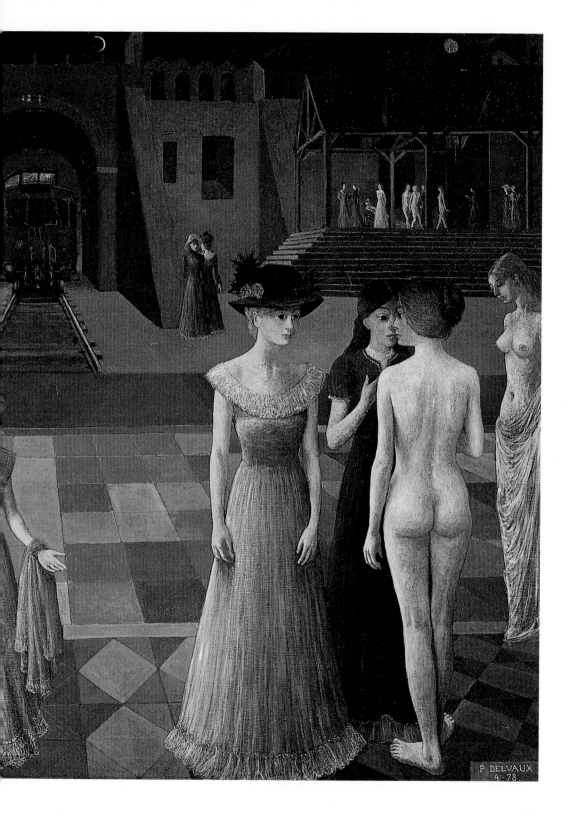

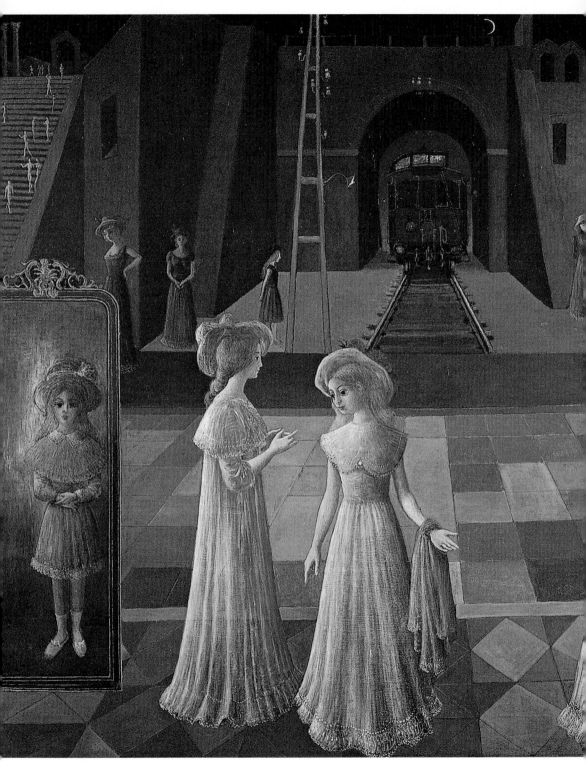

隧道（局部） 1978 年　油彩畫布

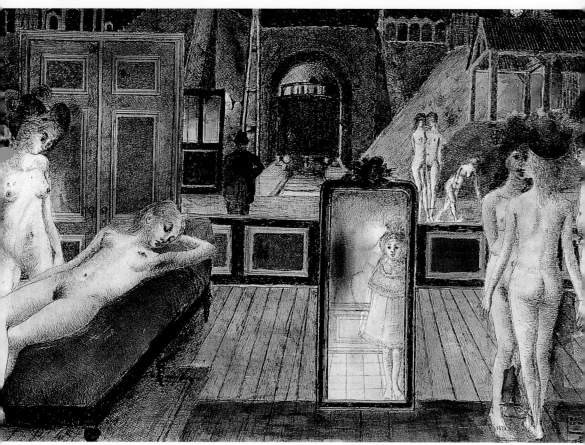

橋 II　1977 年　墨與水彩繪於紙上　67×101cm　保羅德爾沃基金會收藏

中斷了。鐵軌的兩側有月台，右側的建築物應該是車站。畫
中所見的火車依然是尾部朝向觀者，火車駛向隧道的深處，意味
著駛向不明的未來。廣場是站前的這處空地，廣場上唐突的豎立
著一面鏡子，鏡中映照著一個少女的身影，實像站在鏡外，未入
畫。此種畫法令人聯想到維拉斯蓋茲的〈宮廷侍女〉（1656）描繪
國王與王后的方法。若以透視的觀點看此畫，左側的階梯景象則
非常奇妙。

壁畫與素描——以相同的美學態度對待

對德爾沃而言，用什麼媒材、什麼技法和什麼方法，其實都是
爲了表現相同的題材，因此女性、火車、廣場、古代宮殿、車站等

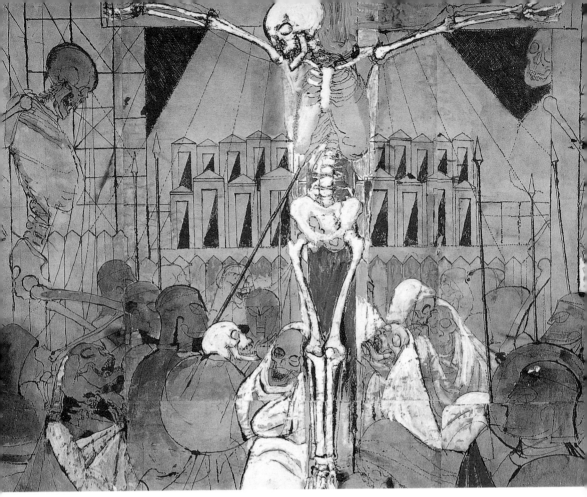

磔刑圖習作　1953年　水彩　55.5×73.5cm　私人收藏

影像反覆出現。因此，這些影像可以視爲德爾沃創作的元素，乃是由愛而衍生的方法，作品充滿詩意即是一種證據。

　　簡而言之，不論壁畫、素描、版畫，德爾沃均是以相同的美學態度對待，運用各式各樣的技法，將現實轉換爲造形表現。一九五四至五六年間，他爲國營比利時航空公司社長貝里耶在布魯塞爾的私人宅邸製作壁畫，也就說明了德爾沃的此種理念。除此之外，他還有其他的壁畫作品，例如歐斯坦德或克諾克俱樂部、列日大學動物學研究所、布魯塞爾龔固爾宮，還有布魯塞爾地下鐵的壁畫等。德爾沃製作壁畫，主要是參觀阿爾卑斯的皇宮和寺院內的壁畫所受之影響。

母親與孩子　1964年　淡彩　78×55.5cm　私人收藏

　　但是，素描作品才真正能夠表現德爾沃無與倫比的才能和想像力。素描是所有繪畫作品的雛型，對德爾沃而言，素描本身有相當的表現能力，依據素描，他可以構成作品、為作品添加血肉，素描就像是建築的骨幹，也是作品的基礎，更是支撐德爾沃詩意靈感來源的場域。法柏特‧威爾金為德爾沃作品畫冊撰寫序文時提及：「畫家的素描簿中，滿是他過去不斷做的局部素描，或是他為作品構圖而準備的習作。油畫作品完成之前的軌跡在這些素描中清晰可見，不論是水彩、墨水的素描，輕鬆自在流露的技巧，或是無意識的自然而然顯現，都透過這些素描清晰傳達。」

　　一九八七、八八年，布魯塞爾和巴黎的畫廊特別蒐集了德爾沃

波提耶畫廊　1956年　水彩　74×97cm　私人收藏

數年間收集的素描、版畫、水彩等作品，舉辦展覽。這些作品讓觀
者了解德爾沃內在的必然性，也是德爾沃創作的根基。也有專家對
這些素描作品做深入研究。

絢爛的歌劇

　　當我們試著深究德爾沃作品中探索不盡的意義時，其中醞藏的
欲望之謎經常浮現，那些象徵形式深深的觸動著我們的眼與耳。這
似乎是一種矛盾的藝術，訴說著神秘和形而上的語言。時間、空
虛、徬徨、沈默、光線……，這一切出現於我們眼前的表現姿態，
全然是形而上的；德爾沃的藝術正是將這一切搬上舞台，使得愛神
（Eros）與死神（Thanatos）在沈默中結爲夫婦並且融合於一，演奏

著無限協調的曲調。

　　但是，當我們面對德爾沃的作品時，我們的眼神何以無法完全沈浸於他的沈默之中？這到底為什麼？德爾沃的作品中所具有的沈默，是依據造形的詩意，建構一種可感知、可見的形而上的秩序的姿態。德爾沃自有理由讓作品陷於執拗的沈默和虛構的情節中；這樣的沈默同時有著無法言傳意盡的秘密。綜合而言，在看似爽快明朗的畫面上，其實潛沈著無法言喻的暴力。這也說明了藝術作品畢竟是由人造而成的。畢卡索一九二三年曾表示：「誰都知道藝術不是真實的，藝術只是為了接近真實的謊言。至少是能夠言說的接近真實的謊言。因此，藝術家就是根據以謊言為基礎而塑造的真實，試圖說服更多的人。」

　　那麼，德爾沃這造物神、虛幻視覺天才所訴說的語言，又以什麼為依據呢？德爾沃的作品令人感覺奇妙、被認為具有現代性的關鍵，在於現實與夢境是無法斬斷關聯的。當觸及夢境，其中又有著他自傳般的現實經歷，包含著令人震動的意義，再經由觀畫者的眼睛和耳朵，往往可以做多重意義的解讀。

　　藝術的非現實是植基於為現實添加血肉，再現一個較現實更為稠密的世界，繪畫的描繪，也就是要將此一世界與人隔離；對德爾沃而言，繪畫是立足於偏重現實的基點，將他所見、所體驗的符號和女性的情色欲望肉體結合於一。此一女性的肉體與性的指涉性，與混合著毀滅悲劇的作品形式和心理、想像力交織。

　　不過，性的指涉表現和壓抑的癥候究竟是什麼？對德爾沃而言，那就是母親。他在作品中描繪的女性，包含著對母親的思念。實際作品或許較容易說明這種隱藏的意義。例如一九三九年的〈拜訪〉，一九六二年時在比利時就引發極大爭議。德爾沃的作品是在眼睛可見的形式中，再度顯現「壓抑的回歸」，並且以此做為情意意念的素材，猶如以極為肥沃的堆肥土來耕種，這均是可以確認之事。取自童年和記憶的堆肥土的養分，化身為作品中的女性，以前所未見的形象現身；她們都是肌膚吹彈得破的女子，在星空月夜般的畫布的靜默中，置身於古代風景中，德爾沃反覆的描繪她們，就像是將一齣遠古的故事，搬演成絢爛的歌劇。

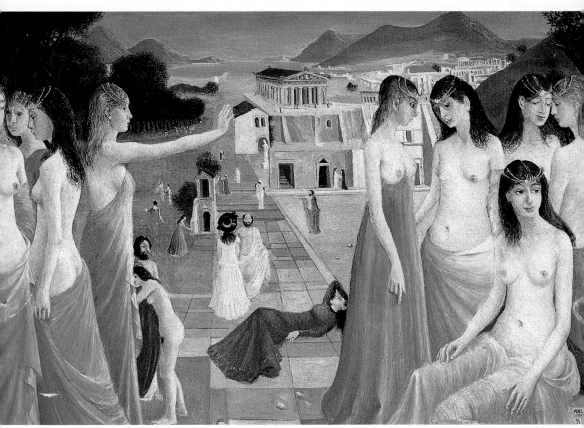

合唱 1974年 油彩畫布 150×260cm

　　但是，德爾沃爲了能將某種符號化的象徵主義自由地表現，時間在他的作品中是必要的，換句話說，畢孔所說「以極爲細緻優雅的筆觸創造的作品，其實只是基於狂熱的愛意，反覆描繪一名女子的形象，表現唯一的愛之詩。」其中就包括了時間的因素。正因爲具有詩的視野，所以這些女子並不具有眞實的基礎，超越了德爾沃自身的美學基準。經過易容的現實，彷彿現身於無盡綻放的花蕊中，成爲欲望所生的愛及言語的泉源。愛與死、愛神與死神的結合，德爾沃將各式各樣的直覺納入作品，形塑了豐富的樣貌。

　　女性漂浮在神話般的舞台中央，還有一心一意追求那從不轉身的女子的優越性，以及展現肌膚的女性裸體，在她們的姿態裡同時包含了端莊與艷麗。她們在錯綜複雜的無意識狀態，徘徊於欲望之中。就畫面而論，德爾沃安排人物時形成了一種平衡，配置關係緊湊，這也

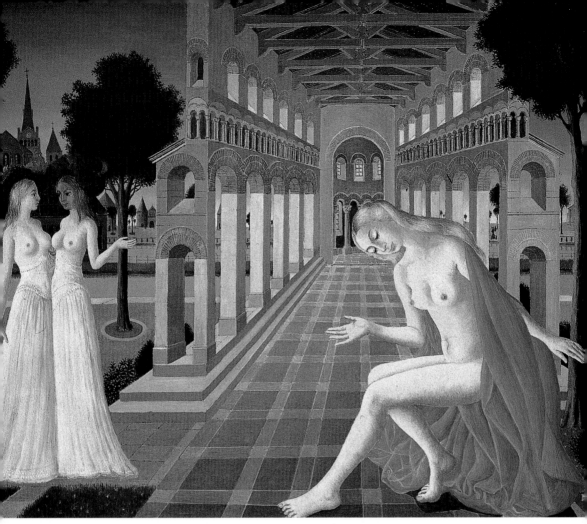

寧靜安詳　1970年　油彩畫布　122×152cm　布魯日弗婁寧弗美術館收藏

可視為一種完美的寫實主義；人物的形像適當的佔據了畫面，就像是
精密的建築結構，但是依然給予觀看者自由想像的空間。

夢見現實・展現詩意

　　如前所述，德爾沃的繪畫充滿了夢想，畫家本人也如此說：
「與其說我是在描繪現實，不如說我是夢見現實。」其實這就說明了
他為了能夠展現詩意，而讓現實自畫中褪去。所有的繪畫都是一種
再現；關於再現，著名學者李歐塔認為就是：自可見的世界中抽

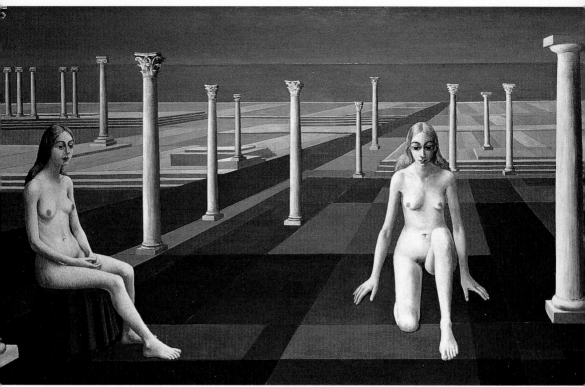

對話 1974年 油彩畫布 150×260cm 伊克塞爾美術館收藏

離，再將抽離所得之事，經由人們的手再度使之成為可見的事物。這正是德爾沃的作品所意欲的目標：將可感知的事物，轉換成另一種可見的形式，舞台之外的非現實之事物、所謂的欲望等如透明般的存在體，轉化為可見的形式。

　　就時代潮流而言，德爾沃的許多作品都居於現代藝術的先鋒位置。例如普普藝術家安迪沃荷就認為德爾沃是一位偉大的現代藝術家。審視他的作品，也可尋獲他對當代藝術家的影響和啟發。例如〈對話〉（1974），就被認為是法國當代藝術家丹尼爾‧布罕（Daniel Buren）在巴黎大皇宮庭院圓柱造形作品的源頭。其他受德爾沃影響的藝術家也不勝枚舉。

　　換言之，德爾沃特異而鶴立雞群般的作品，在當代具有更重要的意義、影響更為深遠，這些捕捉超越時代潮流的價值、自愛中汲取內涵的堅實作品，揭去現實的面紗，為觀者實現且呈現了一幅又一幅既有力量、又自由的夢的圖像。

水彩、版畫、素描選集

漁港　1919 年　水彩畫紙

艾絲黛　1933年　墨、水彩　41×33.5cm　私人收藏

女人與孩子　1933年　墨、水彩畫紙　41×33.5cm　私人收藏

希臘雕像局部
1950 年
水彩畫紙
60 × 80cm
（上圖）

奧林比亞習作
1950 年
水彩畫紙
60 × 80cm
（下圖）

浴女　1947 年
水彩畫紙
60 × 80cm
私人收藏
（左頁上圖）

拿破崙二世像
1956 年
水彩畫紙
46.4 × 65.4cm
安德勒克拉克藏
（左頁下圖）

D'APRÈS DES SCULPTURES D'OLYMPIE

夢想　1965年　墨水畫紙　49×60.5cm　私人收藏

女兒們　1966 年　墨水畫紙　31 × 49.5cm

期待　1967年　水彩畫紙　31×49.5cm　私人收藏

瞑想　1967年　水彩畫紙　31×49.5cm　私人收藏

180

坐著的年輕少婦
1966 年　墨水彩畫紙
61 × 33cm　私人收藏

讀書　1971年　墨水畫紙　31 × 49.5cm　私人收藏

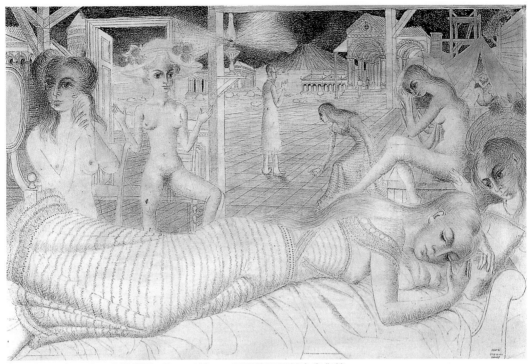

龐貝　1969 年　墨、水彩畫紙　71 × 108cm　保羅德爾沃基金會收藏

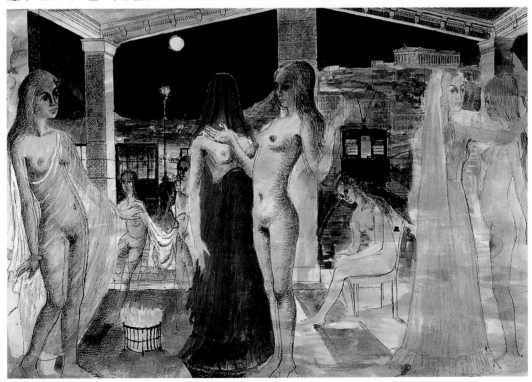

雅典娜的女兒們　1968 年　墨、水彩畫紙　72 × 105cm　保羅德爾沃基金會收藏

情侶　1971年　石版畫　50×66cm　私人收藏

窗邊　1971年　石版畫　58×78cm　日本姬路市美術館藏（右頁上圖）
寂靜　1972年　石版畫　59×78cm　日本姬路市美術館藏（右頁下圖）

H/C P. Delvaux

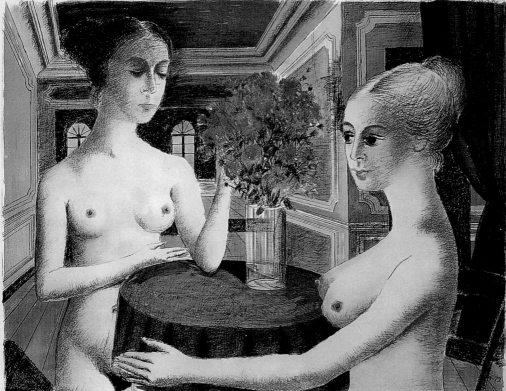

24/75 P. Delvaux

〈亞蕾姬亞〉習作　1973年　鋼筆畫紙　41.5×29.5cm　私人收藏

186

對話　1975年　水彩畫紙　17 × 12㎝

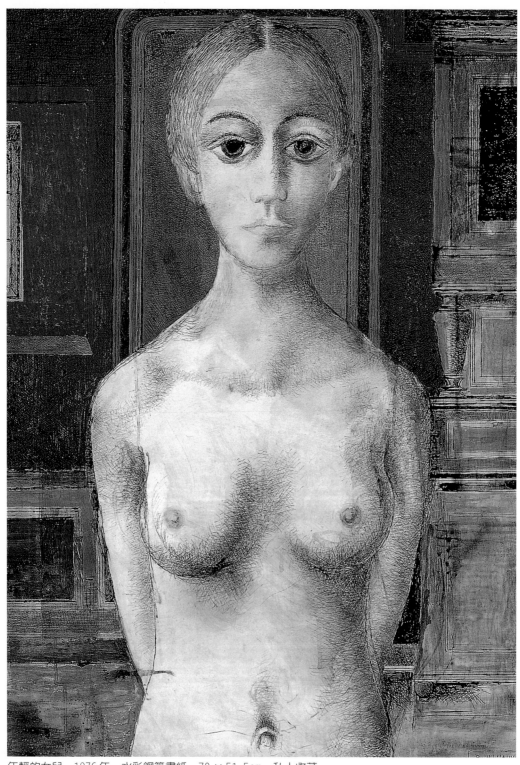

年輕的女兒　1976年　水彩鋼筆畫紙　70×51.5cm　私人收藏

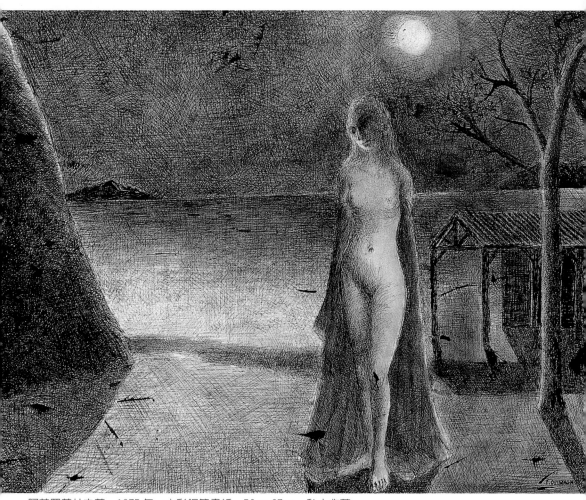

阿芙羅蒂杜之夢　1975年　水彩鋼筆畫紙　50×67cm　私人收藏

〈海邊之夜〉習作　1976年　淡彩鋼筆畫紙　70×51.5cm　私人收藏

羅馬的女子　1976年　淡彩鋼筆畫紙

模特兒　1979年　水彩畫紙　57×78cm　私人收藏

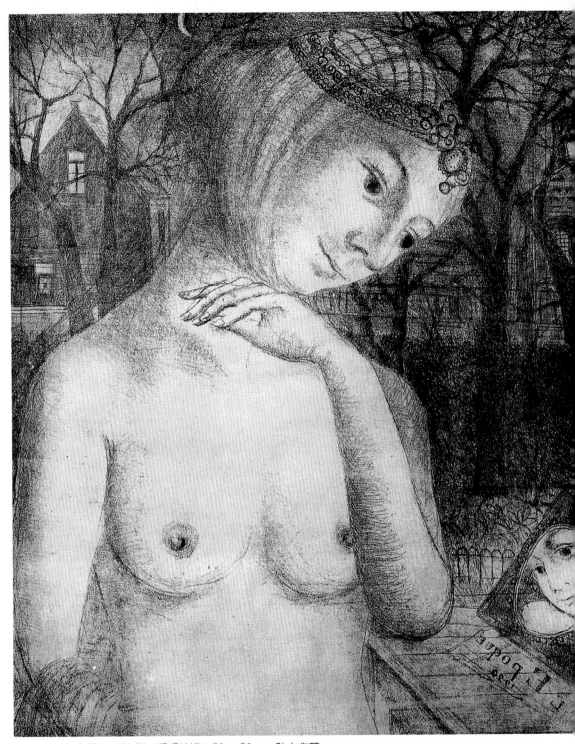

皇冠　1979年　透明油漆　50×59cm　私人收藏

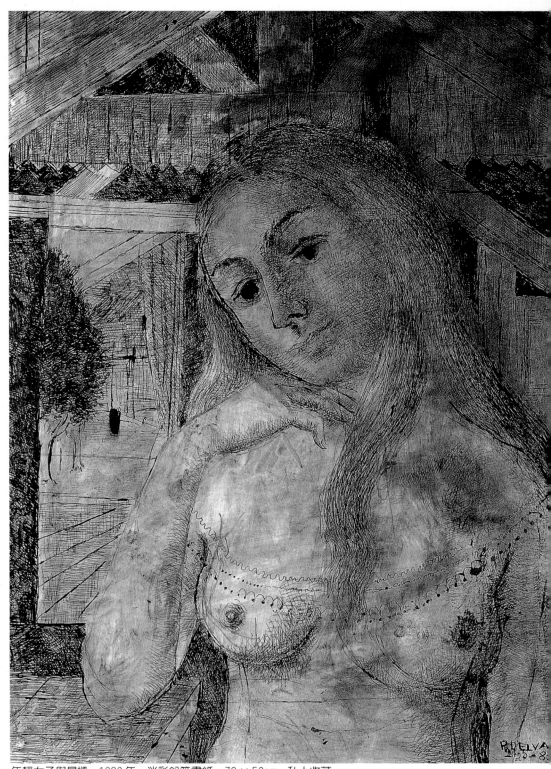

年輕女子與屋樑　1983 年　淡彩鉛筆畫紙　72×53cm　私人收藏

保羅・德爾沃年譜

P. Delvaux

一八九七　九月廿三日生於列日省雨育市近郊的昂鐵依。父親尚・
　　　　　德爾沃是律師，母親蘿拉。

一九〇四　七歲。就讀布魯塞爾的聖吉爾小學並學琴，學校的音樂

幼年時代的德爾沃

保羅・德爾沃童年時代與母親、乳母羅
莎莉合影　1903 年

　　　　課在生物教室上，生物教室的玻璃櫃裡陳列著動物標本
　　　　或骨骸，對他日後的藝術創作影響甚深。
　　　　弟弟安德烈出生，日後繼承父志、成爲律師。
一九〇七　十歲。每逢假期到祖父母家渡假。
　　　　喜歡裘勒‧維內的幻想小說，尤其是其中的地質學家、
　　　　天文學家，成爲他日後繪畫作品中的重要人物。
一九一〇　十三歲。就讀聖吉爾中學，至一九一六年。喜歡荷馬的
　　　　《奧德賽》詩集。畫很多神話題材的素描。

196

布魯塞爾的畫室舉行個展　1933年

一九一三　十六歲。在布魯塞爾的莫內皇家歌劇院看華格納歌劇
　　　　　〈巴西法爾〉。雖然畫了很多圖畫和素描，但對音樂同
　　　　　樣熱衷，家人因此稱他為「巴西法爾」。

一九一六　十九歲。進入布魯塞爾皇家美術學校學建築。
　　　　　結識羅伯・季宏（Robert Giron），成為終生的摯友；
　　　　　季宏後來成為布魯塞爾藝術宮的館長。

一九一九　二十二歲。結識畫家法蘭斯・顧魯坦，開始畫油畫，父
　　　　　母並同意他改學繪畫，之後隨康斯坦・蒙塔爾習畫。

一九二二　二十五歲。完成第一張名為〈車站〉的作品。

一九二四　二十七歲。受邀參展布魯塞爾的聯展「勒・匈」。
　　　　　美術學校畢業。

一九二五　二十八歲。五月，首度創作群像〈家族肖像〉，在布魯
　　　　　塞爾布列克波特畫廊與季宏舉行的雙人展中發表。

一九二七　三十歲。參展巴黎愛莉斯・曼特畫廊的聯展。
　　　　　深受恩索的繪畫影響，畫風傾向表現主義。

德爾沃在布魯塞爾的
畫室　1943年

一九三一　三十四歲。布魯塞爾藝術宮舉行個展。

一九三二　三十五歲。參觀斯比徹尼博物館，對未來的超現實主義
　　　　　作品影響很大。創作〈沈睡的維納斯〉。
　　　　　十二月卅一日，母親病危，翌日過世。

一九三四　三十七歲。「米諾多賀」展於布魯塞爾的藝術宮舉行，
　　　　　在此看到基里訶的作品。

一九三六　三十九歲。四月，與馬格利特在藝術宮舉行雙人展。
　　　　　創作〈蕾絲花邊的隊伍〉。

一九三七　四十歲。參展倫敦「比利時青年藝術家展」。
　　　　　首次赴義大利旅行。

一九三八　四十一歲。完成〈夜的呼喚〉，收錄於布魯東所編的《超
　　　　　現實主義簡易字典》。
　　　　　二度赴義大利旅行。
　　　　　參展巴黎「超現實主義國際展」。
　　　　　獲畢卡賀（Picard）學院獎。

一九三九　四十二歲。創作〈月之位相〉系列連作的第一幅。

創作〈畢格馬利翁〉。

一九四〇　四十三歲。參展由布魯東等策畫、於墨西哥舉行的「超現實主義國際展」。

一九四二　四十五歲。創作〈人魚村〉。同性之愛的內容開始出現於此時的作品。

一九四四　四十七歲。於布魯塞爾藝術宮舉行個展。

一九四五　四十八歲。「法國青年藝術家六人展」於藝術宮舉行，印象深刻。

　　　　　比利時電影導演史特克（Henri Storck）因為參觀前一年的德爾沃個展，因而拍攝了「德爾沃的世界」影片；這部影片並於一九四八年的威尼斯影展獲獎。

一九四六　四十九歲。在紐約舉行個展，但紐約海關卻因為德爾沃的兩幅作品中，女性露出陰毛而扣押作品。

　　　　　開始大量創作火車為主題的作品。

一九四七　五十歲。為尚・傑內（Jean Genet）的芭蕾舞劇〈亞當明鏡〉設計舞台布景。

一九四八　五十一歲。與保羅・耶律雅賀於巴黎共同出版《詩・畫・素描》詩畫集。

　　　　　於巴黎舉行個展。參加威尼斯雙年展。

一九四九　五十二歲。先後於紐約、布魯塞爾、巴黎舉行個展。

一九五〇　五十三歲。受聘擔任布魯塞爾國立高等藝術與建築學院的古蹟繪畫教授，一直教到一九六二年。

　　　　　再度參展威尼斯雙年展。

一九五一　五十四歲。參展布魯塞爾藝術宮「超現實主義」展。

　　　　　代表比利時參加巴西聖保羅雙年展。

一九五二　五十五歲。為歐斯坦德俱樂部製作壁畫，是德爾沃的首幅壁畫。

　　　　　以人魚及基督受難等主題進行創作。

　　　　　保羅・哈札特（Paul Haesaerts）拍攝影片〈創作中的四位畫家〉，演出德爾沃有骷髏的作品〈冬〉。

　　　　　與安娜・瑪莉・德・瑪爾特拉結婚。

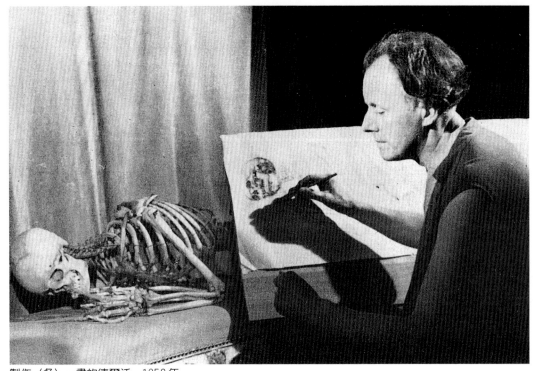

製作〈冬〉一畫的德爾沃 1952年

一九五三　五十六歲。爲發現白喉、百日咳細菌的諾貝爾獎得主裘
　　　　　勒‧波爾代（Jules Bordet）畫心理性肖像。
一九五四　五十七歲。爲國營的比利時航空公司社長貝里耶（G‧
　　　　　Perier）的宅邸製作壁畫。
　　　　　集中精神描繪火車、電車等主題的作品。
　　　　　旅行希臘。
一九五五　五十八歲。獲頒義大利列吉歐‧艾密利歐（Reggio
　　　　　Emilio）獎。
一九五七　六十歲。完成兩幅重要代表作〈夜車〉和〈看這人！磔
　　　　　刑圖Ⅲ〉。
一九五八　六十一歲。布魯塞爾萬國博覽會，參展「現代美術五十
　　　　　年」展。
一九五九　六十二歲。爲布魯塞爾龔固爾宮製作壁畫，是德爾沃最
　　　　　大型的壁畫。

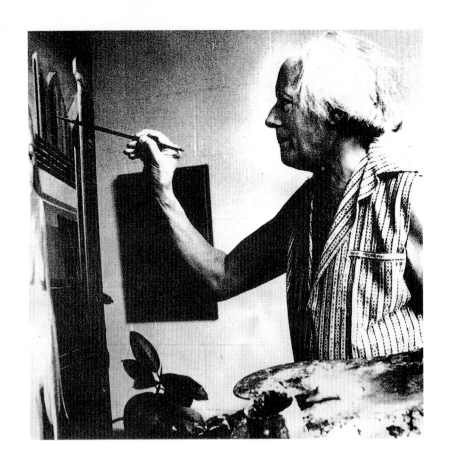

一九六〇　六十三歲。爲列日大學動物學研究所製作壁畫。
　　　　　完成〈森林車站〉。
一九六一　六十四歲。獲頒列日省繪畫獎。
一九六二　六十五歲。歐斯坦德美術館舉行回顧展。
　　　　　完成〈佟固爾的令嬡〉和充滿情色欲望的兩幅作品〈甜
　　　　　美的夜〉和〈魔女的晚宴〉。
一九六四　六十七歲。此時的作品構圖具有紀念碑的特質。
　　　　　完成〈捨棄〉。
一九六五　六十八歲。受聘擔任比利時皇家美術學院校長，任期一
　　　　　年。
一九六七　七十歲。完成一系列石版畫，由巴黎慕賀洛（Mourlot）
　　　　　出版。

德爾沃筆下他出生的家　1967 年畫

於布魯塞爾的伊克塞爾（Ixelles）美術館舉行回顧
展。

一九六八　七十一歲。參加第卅四屆威尼斯雙年展。
　　　　　擔任電影「橡皮擦」的美術指導。

一九六九　七十二歲。巴黎裝飾美術館回顧展。

一九七〇　七十三歲。完成〈龐貝〉。
　　　　　於法國格勒諾伯舉行回顧展。

一九七一　七十四歲。完成〈向裘勒・維內致敬〉。

一九七二　七十五歲。法國文化部頒贈文化騎士勳章。

一九七三　七十六歲。鹿特丹的伯寧根美術館回顧展。
　　　　　獲頒「林布蘭獎」。

一九七四　七十七歲。在溫泉俱樂部完成〈傳奇行旅〉壁畫。

德爾沃攝於 1971 年
（右頁圖）

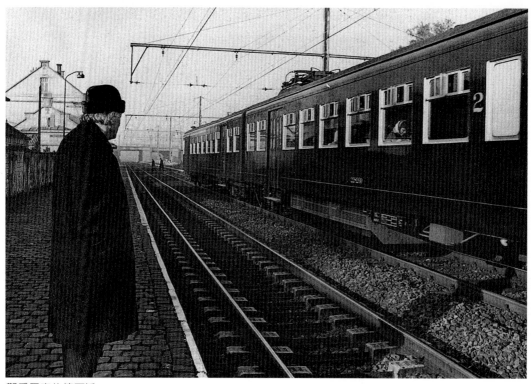

觀看電車的德爾沃

一九七五　七十八歲。東京、京都的國立近代美術館舉行回顧展。

一九七六　七十九歲。為小賀朗（Roland Petit）的芭蕾舞劇「改
　　　　　觀的夜色」設計布景與服裝。

一九七七　八十歲。獲選為法國法蘭西學院院士。

一九七八　八十一歲。為布魯塞爾地下鐵繪製壁畫。
　　　　　柏林舉行回顧展。

一九七九　八十二歲。設立保羅‧德爾沃基金會。
　　　　　成為比利時皇家美術學院院士。獲頒比利時布魯塞爾自
　　　　　由大學榮譽博士。

一九八二　八十二歲。於聖‧依德拔（Saint Idesbald）設立的德
　　　　　爾沃美術館開館。
　　　　　安迪‧沃荷至布魯塞爾拜訪德爾沃。
　　　　　參展羅馬國立近代美術館的「馬格利特與比利時超現實
　　　　　主義──1920～1950」展。

德爾沃　1983 年留影

布魯塞爾自由大學頒授名譽博士給德爾沃　1982 年

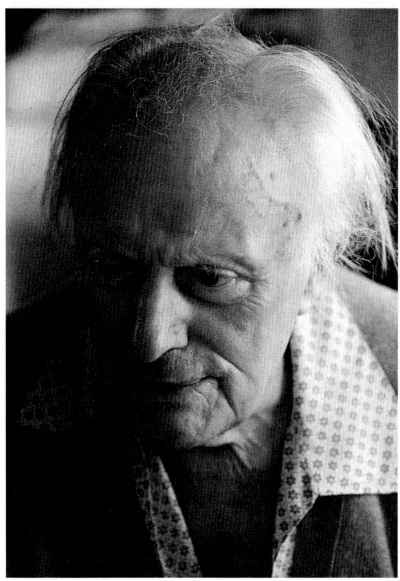

德爾沃站在他的美術
館入口　1982 年

德爾沃肖像

一九八四　八十七歲。定居比利時海邊的富賀那（Furnes），遠離
　　　　　外界活動。
一九八六　八十九歲。巴黎比隆布魯塞爾中心「向德爾沃致敬」
　　　　　展。
一九八八　九十一歲。獲頒法國文化軍團勳章。
一九九四　九十七歲。逝於富賀那家中。

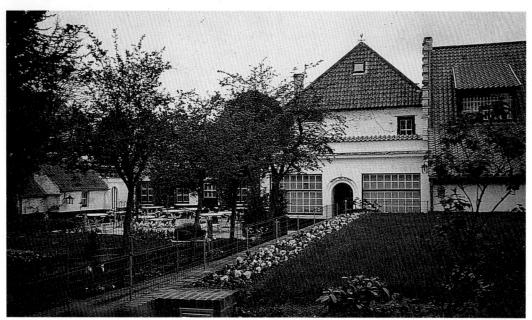

德爾沃美術館外觀

保羅・德爾沃美術館

　　保羅・德爾沃美術館（Museum Paul Delvaux）一九八三年六
月，在比利時的聖杜士巴德開館，地址為：

Kabouterweg 42-8460 St. Idesbald, Belgique.

　　從北海的海岸線往內陸約一公里，便可見到這座紅屋頂白壁的
典型法蘭德爾建築物。目前，該館約展出一百八十件作品。

　　聖杜士巴德是面向北海的小村，從布魯塞爾去的車程約需一小
時二十分。冬天北海飛砂，天氣嚴寒。春日花開到夏季，國內外觀
光客很多。

　　德爾沃美術館的建築物，原是由霍費家族十八世紀的古建築庭
園改建的，一九八二年產權屬於德爾沃基金會。一樓為展覽室及餐
廳，二樓為辦公室。一九八八年四月地下樓增闢新的展覽室。這座
值得比利時誇耀的美術館，參觀者甚眾。（該館開放參觀時間為每
年四月至九月，十月至十二月僅週末開放，其他月份不開放）

國家圖書館出版品預行編目資料

德爾沃：超現實夢幻色彩畫家＝
Delvaux／黃寶萍撰文--
初版.-- 臺北市：藝術家，2003〔民92〕
面；17×23公分.--（世界名畫家全集）

ISBN 986-7957-94-6（平裝）

1. 德爾沃（Delvaux, Paul, 1897-1994）─傳記
2. 德爾沃（Delvaux, Paul, 1897-1994）─作品評論
3. 畫家─比利時─傳記

940.99471 92016110

世界名畫家全集

德爾沃 Paul Delvaux

何政廣／主編　黃寶萍／著

發 行 人　何政廣
編　　輯　王庭玫 · 王雅玲 · 黃郁惠
美　　編　柯美麗
出 版 者　藝術家出版社
　　　　　台北市重慶南路一段147號6樓
　　　　　TEL：（02）2371-9692～3
　　　　　FAX：（02）2331-7096
　　　　　郵政劃撥：01044798 藝術家雜誌社帳戶
總 經 銷　時報文化出版企業股份有限公司
　　　　　桃園縣龜山鄉萬壽路二段351號
　　　　　TEL：（02）2306-6842

　　　　　FAX：（04）2533-1186
製版印刷　欣佑印刷
初　　版　2003年10月
定　　價　新臺幣480元

ISBN 986-7957-94-6（平裝）
法律顧問　蕭雄淋